高等教育艺术设计系列教材

现代展示设计

郭立群　刘佳熠　编著

清华大学出版社
北京

内 容 简 介

本书针对现代展示设计不同的设计理论、设计方法、实践运用等知识进行了系统的讲解。全书分为 8 章,包括展示设计概述、展示空间设计、展示陈列与道具设计、展示版面设计、展示照明与色彩设计、展示设计程序与表达、展示设计中的数字技术运用、展示专题设计等内容。本书从概念理论,到展示设计方法、设计程序、数字技术应用,再到博物馆、会展、商业展示、庆典礼仪环境、展演空间、企业展厅等各种展示专题设计,都进行了系统介绍和案例讲解,并提供了扫码即可观看的动态案例,非常有利于学生从理论到实践知识的掌握。

本书既可作为高校学生学习的教材,也可作为展示设计领域或其他相关领域的专业人员、管理人员及爱好者的参考用书。

图书在版编目(CIP)数据

现代展示设计 / 郭立群,刘佳熠编著 . —北京:清华大学出版社,2024.3

高等教育艺术设计系列教材

ISBN 978-7-302-65689-0

Ⅰ . ①现… Ⅱ . ①郭… ②刘… Ⅲ . ①陈列设计 – 高等学校 – 教材 Ⅳ . ① J525.2

中国国家版本馆 CIP 数据核字(2024)第 051090 号

责任编辑:张龙卿
封面设计:刘代书 陈昊靓
责任校对:李 梅
责任印制:宋 林

出版发行:清华大学出版社

网 址:https://www.tup.com.cn, https://www.wqxuetang.com
地 址:北京清华大学学研大厦 A 座 邮 编:100084
社 总 机:010-83470000 邮 购:010-62786544
投稿与读者服务:010-62776969, c-service@tup.tsinghua.edu.cn
质量反馈:010-62772015, zhiliang@tup.tsinghua.edu.cn

印 装 者:三河市龙大印装有限公司
经 销:全国新华书店
开 本:210mm×285mm 印 张:8.5 字 数:243 千字
版 次:2024 年 4 月第 1 版 印 次:2024 年 4 月第 1 次印刷
定 价:69.00 元

产品编号:084912-01

前言

随着社会的发展,展示活动越来越深入地影响着我们的生活,无论是文化生活还是物质生活都离不开展示艺术和展示活动,展示已存在于我们生活的方方面面,人们对展示设计也提出了更高的要求。

编者教授"展示设计"课程已有 20 余年,积累了丰富的展示设计教学经验和实践经验。本书在 2012 年出版的《展示设计》教材基础上又进行了提升和扩展。

本书的最大特点是将案例教学放在首位,无论是基础理论讲授还是实用知识介绍,都非常注重案例的选择和分析,本书的绝大多数案例图片都是编者近两年在国内外拍摄和收集的。同时本书在知识体系方面也具有系统性和全面性,从概念理论到展示设计方法、设计程序、数字技术应用及各种展示专题设计等方面都进行了系统介绍和案例讲解,特别是最后一章的专题设计部分,专门对博物馆、会展、商业展示、庆典礼仪环境、展演空间、企业展厅等不同类别的展示进行了分类介绍和案例分析,有利于学生从理论知识到实践体系内容的理解和掌握。本书还增加了数字媒体运用动图案例,读者通过扫一扫书中提供的二维码便可观看动态的案例演示。

由于案例需要,书中使用了一些非本书作者亲自拍摄的图片,受篇幅限制,图片原创作者没有一一列出来,在这里深表歉意并表示感谢。

感谢所有对本书及出版提供过帮助的朋友们。特别要感谢武汉一洋装饰设计工程有限公司董事长张浩为本书案例提供的支持,感谢盛子健、张清枫、吴宇雄、张新宝、张心怡、郑珮瑜等研究生为本书图片资料整理提供的帮助。

本书不完善之处,敬请广大读者批评、指正。

编 者
2024 年 2 月

目 录

第一章
展示设计概述

本章知识点：本章主要解释了展示设计的概念，阐述了展示设计的本质，介绍了展示设计的分类和展示活动的发展历程及世界主要博览会。

本章学习目标：了解展示设计的概念、本质和分类，对展示活动的发展历程和世界主要博览会有一定的认识和了解。

第一节　什么是展示设计

随着社会的发展，展示艺术早已融入我们生活的方方面面。"展示"一词在英文里有两种含义：一是显示、陈列、展览、炫耀；二是表现。

美国环境图形设计协会（SEGD）将展示设计定义为信息传达与环境的融合，认为环境即信息表达，把人类在逐步认识的领域所进行的创造性实践称为展示设计。这是一种较宽泛的展示设计概念，其宽泛的内容汇集了建筑设计、环境设计、室内设计、平面设计、电子数码媒体、灯光、音效、力学效应等其他领域的设计，也将随着时代的发展而不断充实。

展示设计作为一门学科，基本概念可以定义为：通过对展示空间环境的创造，采用一定的视觉传达手段和艺术表现形式，借助于展示道具、设施和各种技术，将一定的信息和宣传内容艺术地展现在公众面前，以其对观众的心理、思想与行为产生有意识或潜在的影响而进行的创造性设计。展示设计具体包括总体设计、空间设计、色彩设计、照明设计、展具设计、导视设计、陈列与布展等设计内容。

第二节　展示设计的本质

展示设计的本质就是传达信息。从宏观的角度来说，任何展示活动都有"广而告之"的意义。展示设计不仅是展示者诉求的体现，更是观者认知、认可、认同的过程。展示设计可以充分运用建筑设计、环境设计、视觉传达设计、数字媒体设计、产品设计等综合知识，使用 AI、计算机程控、影像传媒、照明等专业技术来进行，从而为展示活动服务。

展示活动是人类特有的一种社会文化活动。无论是什么样的展示场所或展示类型,无论运用什么样的技术条件或手段,都是在潜在的空间里以讲述故事的形式向人们传达不同的信息,使人们在不知不觉中接受所要表达的信息。

第三节　展示设计的分类

（1）根据展示设计内容和范围,展示设计主要有博物馆设计、会展设计、商业展示设计、展演空间设计、公共环境中的展示设计、各类标识和广告设计、庆典礼仪环境设计等类型。

（2）按展示内容分类,展示有综合性、专业性、主题性三大类。

（3）按展示目的分类,展示可分为观赏性、推广性、教育性和交易性等类型。观赏性展示主要是指具有艺术欣赏和审美价值的展览活动,如美术展、珍宝展、民俗风情展等（图 1-1）；推广性展示主要是指各类科技展、教育成果展等；教育性展示主要是指各类成就展、宣传展、历史展等；交易性展示常指各种展销会、交易会、商业卖场等展示类型。

（4）按展示规模和地域分类,可分为国际博览、全国展、地域展、地方展等。

（5）按展示方式和手段分类,可分为实物展、图片展、影像展和综合性展览等。

（6）按展览的时间,可分为固定长期、定期或不定期展览。

图 1-1 中,库尔特·施维特斯（Kurt Schwitters）是达达主义的代表人物,德国著名画家,该作品展陈空间由著名建筑师扎哈·哈迪德（Zaha Hadid）团队设计。

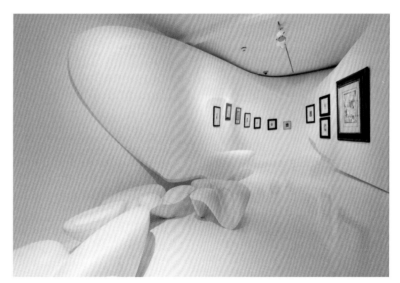

图 1-1　瑞士苏黎世 Gmurzynska 美术馆的库尔特·施维特斯作品展

第四节　展示活动发展历程

一、展示活动的发展

现代展示设计的理念形成于 20 世纪末,而人类对展示设计的应用要早得多。

远古时期，人们在庆祝、敬拜、教导或传授某些经验时，会把周围环境中的各种事物用作传达的工具，比如，悬挂图腾，将商品放在地上以进行物与物的交换，用牲畜、器皿进行祭天神、颂祖的祭祀活动等。

封建社会时期，就存在用名人、名画、商品实物或商品模型、店面招牌进行店铺、商行形象宣传，皇亲贵族们进行收藏珍品古玩和书籍为主要目的的展示活动，以及神殿、庙宇、石窟等以宗教化活动为目的的展示活动。

近代资本主义时期，路牌广告、街车广告、报纸杂志广告等商业展示形式陆续出现，博物馆的建设对历史文化的保留和宣传、教育有了积极的社会意义，展览会、博览会的举办对新产品的宣传与推广、社会文化交流起到了很好的促进作用。

1851 年英国伦敦海德公园首届世界博览会的成功举办，开创了展示设计和展示活动的新纪元，标志着现代展示学科开始形成。自此以后，世界性的博览会每隔几年在世界范围内开展起来，世界博览会的举办对举办国的经济、文化、旅游、环境等发展都产生了重要影响，被冠以经济、科技和文化领域中的"奥林匹克盛会"美称。

迄今，曾经举办过世界博览会的国家有英国、法国、美国、德国、比利时、加拿大、日本、澳大利亚、西班牙、意大利、韩国、葡萄牙、迪拜等。其中举办次数最多的是美国，共计 14 次，也是受益最多的国家。举办次数最多的城市是法国巴黎，共计 7 次。举办时间最长的一次世界博览会，是 1939 年美国为纪念首任总统华盛顿就任 150 周年举办的纽约世界博览会，会期 348 天。

二、世界主要博览会

1．英国伦敦首届世界博览会

1851 年 5 月，在英国伦敦海德公园举办了首届国际博览会。该博览会占地面积 18 英亩，展馆建筑长 606 米、宽 150 米、高 20 米，中间穹隆顶甬道高 35 米，是首次将钢铁构件和玻璃相结合用于建筑物的建造，展馆高大明亮，光线充足，厅内五彩缤纷，犹如梦幻中的仙宫，被形象地称为"水晶宫"。

水晶宫（图 1-2）是由英国女王的丈夫阿尔伯特公爵主持并筹建，英国建筑师约瑟夫·伯克斯顿设计，该建筑是现代玻璃帷幕高楼大厦的前驱。此次博览会上除了展示工业产品外，还有大量艺术品的展示，最成功的展示作品便是"水晶宫"建筑本身。1854 年水晶宫迁至锡德纳姆，用于举办美术展览、音乐会等。1936 年 11 月 30 日晚，水晶宫毁于一场大火。图 1-3 为存放于伦敦 V&A 博物馆的水晶宫模型和设计图。

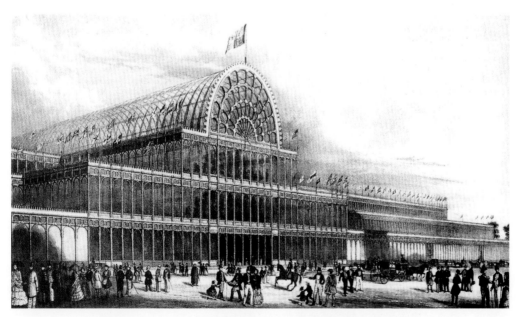

⊕ 图 1-2　1851 年英国伦敦为举办世界博览会建造的水晶宫

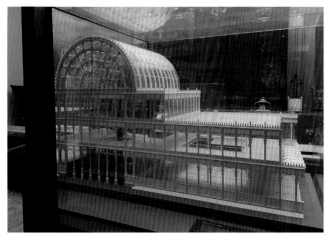
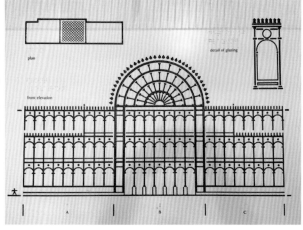

(a) 模型 (b) 设计图

✿ 图 1-3　存放于伦敦 V&A 博物馆的水晶宫模型和设计图

2．法国巴黎万国博览会

1889 年，为纪念法国革命 100 周年，法国政府举办了巴黎万国博览会（万国展会），闻名世界的巴黎标志性建筑埃菲尔铁塔便是该届博览会的纪念建筑物。当时，法国政府在筹备此次世博会时，举办了纪念建筑物的设计竞赛，征集了 100 多个方案，最终建筑工程师居斯塔夫·埃菲尔设计的 300 米高镂空结构铁塔中选，并以他的名字命名为埃菲尔铁塔（图 1-4）。埃菲尔铁塔高 300 米，天线高 24 米，总高 324 米，共用去 7000 吨钢铁、12000 个金属部件、250 万只铆钉。在该届世博会上，有 200 万人登上铁塔，一览世博会全景和巴黎风光。埃菲尔铁塔至今都是巴黎著名的地标建筑，是巴黎的标志之一，被法国人爱称为"铁娘子"。

3．西班牙巴塞罗那世界博览会

1929 年，西班牙巴塞罗那世界博览会举办，世界博览会馆位于巴塞罗那市中心的公园里。此次博览会最有影响的是当年由现代建筑运动的先驱密斯·范·德罗设计的德国馆建筑。德国馆建筑本身就是一件展品，占地长约 50 米，宽约 25 米，是现代主义建筑最初成果之一。它在建筑空间划分上突破了传统砖

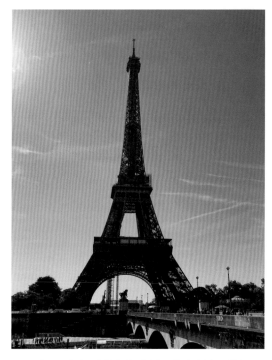

✿ 图 1-4　1889 年法国巴黎为举办万国
博览会建造的埃菲尔铁塔

石承重结构造成的封闭、孤立的室内空间形式，采取一种开放的、连绵不断的空间划分方式，确立了所谓"流通空间"的概念。在建筑形式处理上，它突破了传统的砖石建筑以手工方式精雕细刻和以装饰效果为主的手法，而主要靠钢铁、玻璃等新建筑材料表现其光洁平直的精确、新颖的美，以及材料本身的纹理和质感的美，充分传达了设计者密斯·范·德罗的名言——"少即是多"的设计理念，以及由新的材料和施工方法创造出的丰富的艺术效果。馆内的"巴塞罗那椅"成为现代家具设计的经典之作，流传至今。

德国馆在世博会举办的当年建造，博览会结束后便拆除。虽然它存在的时间不长，但对 20 世纪建筑艺术风格产生了广泛影响，也使密斯一举成为世界瞩目的建筑家。1986 年，西班牙政府为纪念密斯·范·德罗 100 周年诞辰，恢复重建了这个对建筑界有深刻影响的展览馆（图 1-5）。

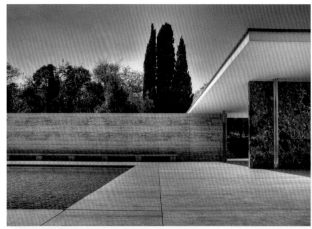
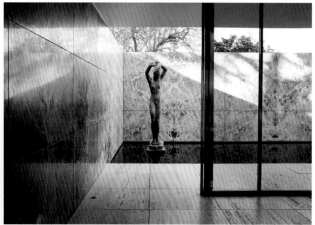
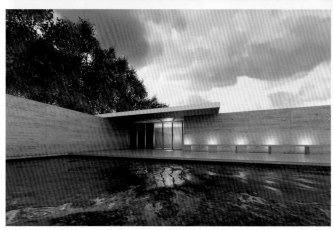
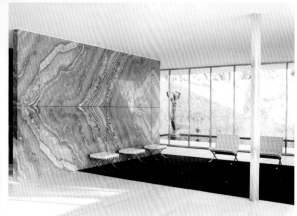

图 1-5　1929 年西班牙巴塞罗那世界博览会的德国馆

4．比利时布鲁塞尔万国博览会

1958 年,布鲁塞尔万国博览会举办。这是第二次世界大战后举行的第一届世博会,主题是"科学、文明和人性"。当时,人们刚刚从满目疮痍的战争废墟上重新站起,对和平聚会渴望已久,对未来发展充满乐观。这一届世博会的标志性建筑是整体形状为原子结构的"原子球"展馆(图 1-6)。该展馆位于比利时首都布鲁塞尔西北郊的海塞尔高地,呈现的是放大了 1650 亿倍的铁原子结构模型,高 102 米,总重 2200 吨,由 9 个直径 18 米的空心金属球体组成。"原子球"既寓意了不能忘却原子弹给人类造成的灾难,又昭示核能、太空等新兴科技对社会发展的巨大促进作用。这届世博会受欢迎的程度前所未有,首位进入世博园的参观者在入口处竟然等候了三天三夜。博览会的辉煌和丰富,几乎使以往的所有世博会都黯然失色。在该展览会上,捷克斯洛伐克馆首先运用多幕电影的形式作为展示手段,成了展示艺术设计追逐新媒介的开始。

5．美国西雅图博览会

1962 年,美国西雅图举办了一次规模不大的专业性博览会,主题是"太空时代的人类"。象征着宇宙时代的建筑物"宇宙之针"是为该届世博会而设计的,它高 85 米,站在上面可以 360°俯瞰西雅图全景,是该届世博会的象征建筑物(图 1-7)。美国西雅图世博会上,首次展出了航天器,表明人类已经能够借助高科技的威力进入宇宙。另外,计算机能根据住宿设施、天气图等的数据预测入场者人数,得出的数据与实际数据相近,标志着计算机时代的到来。

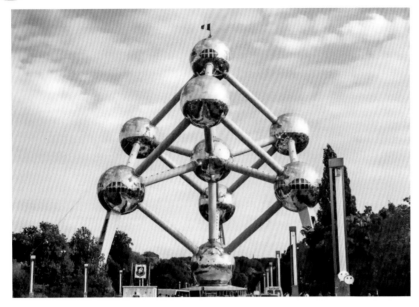

图 1-6 1958 年比利时布鲁塞尔万国博览会的"原子球"展馆

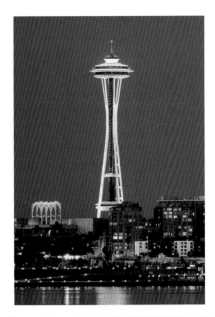

图 1-7 1962 年美国西雅图博览会的"宇宙之针"

6. 美国纽约世界博览会

1964 年,为了纪念纽约建城 300 周年,纽约世界博览会举办,主题是"通过理解走向和平"。然而这次世博会浓重的商业气氛使观众驻足不前,失去了纪念活动的意义。该届世博会象征物是直径为 42.6 米的巨大地球仪,表现的是从 9600 米的高度看到地球的大小,由吉尔莫·D. 克拉克设计(图 1-8)。

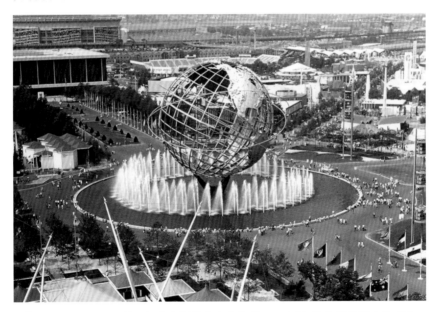

图 1-8 1964 年美国纽约世界博览会象征物——直径 42.6 米的巨大地球仪

7. 日本筑波世界博览会

1985 年,日本在距东京 50 多千米的新城筑波市举办了国际科学技术博览会,主题是"居住与环境,人类的家居科技"。该博览会占地面积 100 公顷,规模巨大,主要目的是加强国际科技交流与合作,反映 21 世纪科学技术的发展方向。该博览会也是一场机器人的盛会,展示了由日本、美国、瑞典等国机器人公司研制的能够爬楼梯、清扫、对机械零部件进行分类、对甲板除锈、排险等的机器人。美国研制的世界第一台两足步行机器人和日本研

制的两足步行机器人是本届世博会焦点。该届世博会被誉为"人类的盛典"。

8．日本爱知世界博览会

2005 年，日本爱知世界博览会（简称爱知世博会）是新世纪第一届世博会，主题是"自然的睿智"。在爱知世博会的中国馆，主题确定是"自然、城市、和谐——生活的艺术"。其设计方案体现了"尊崇自然、回归自然、天人合一"的中国传统哲学思想。中国馆接待观众 570 万人次，是接待观众最多的展馆。本次博览会中，各类高精尖科技是一大亮点，展出了会说 5 国语言的智能机器人，整个会场有大大小小的机器人引导参观者进入场馆。博览会大量运用环幕电影，大型超长银幕墙、计算机投影电视墙、多媒体等，并对这些新技术、新媒介进行组合运用，大大改变了传统展示艺术的设计模式。

9．中国上海世界博览会

2010 年上海世界博览会（简称上海世博会）的主题是"城市，让生活更美好"，这是自 1933 年美国芝加哥世博会首次设定主题以来，世博会第一次出现"城市"主题。城市的产生是人类文明的象征，但在经历了远古、中世纪、工业革命和后工业社会等不同时期的发展之后，城市生活已不再如人们想象得那么美好，高密度的生活模式让生活在城市中的人日益面临空间冲突、文化摩擦、资源短缺和环境污染等一系列挑战，如果不加以控制，城市的无序扩展将会最终侵蚀城市活力，并影响城市生活质量和人类生存。21 世纪是城市的世纪，因此，举办一次以"城市"为主题的世博会，对人类探索 21 世纪的发展非常有意义。本次世博会结束后，以"东方之冠、鼎盛中华、天下粮仓、富庶百姓"为设计理念的中国国家馆建筑作为永久性建筑保留下来，更名为中华艺术宫（图 1-9 ～图 1-12）。

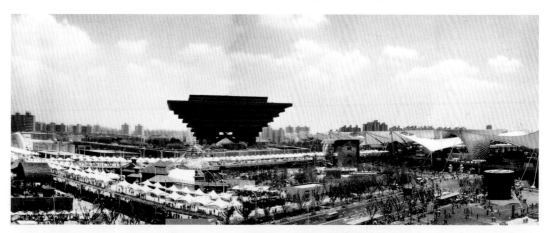

✿ 图 1-9　上海世博会中国馆片区鸟瞰图

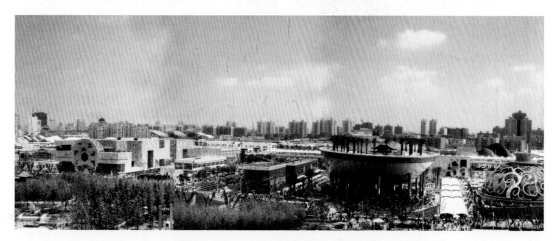

✿ 图 1-10　上海世博会亚洲片区鸟瞰图

⊕ 图1-11　上海世博会亚洲广场鸟瞰图　　　⊕ 图1-12　上海世博会欧洲片区西班牙馆远景图

10. 意大利米兰世界博览会

2015年,第42届世界博览会在意大利米兰市举办,即主题为"滋养地球,生命之源"的米兰世界博览会(简称米兰世博会)。米兰世博会是世博会史上首次以食物为主题的世界博览会,该主题的选择不仅有助于人类生活水平的提高,而且对于人力资本的发展也有积极作用。本次博览会展出了很多来自不同国家的美食和粮作物,展览时间为2015年5月1日至10月31日。

米兰世博会中国国家馆(馆名"希望的田野")以"希望的田野,生命的源泉"为主题,建筑外观如同希望田野上的"麦浪",设计靓丽清新,大气稳重;建筑面积4590平方米,由清华大学艺术与设计学院和纽约建筑师工作室Link-Arc合作设计完成,包含"大自然的礼物""生命之粮"和"技术与未来"三个主题,展示了中国农业的进步和健康食品的供应(图1-13)。

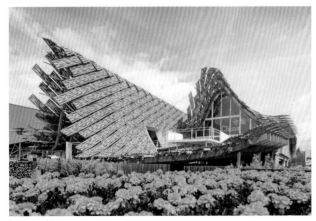

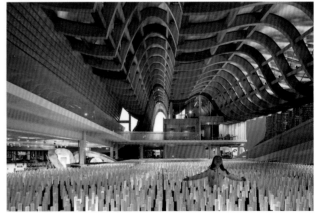

⊕ 图1-13　米兰世博会中国馆

作为东道主的意大利馆,高度为35米,是整个世博园区最高的建筑物,同时也是世博会中唯一的永久性建筑。其建筑的树枝外观借鉴了"城市森林"的概念(图1-14)。

11. 阿联酋迪拜世界博览会

2020年迪拜世界博览会(简称迪拜世博会)是首个在中东城市举办的世博会,世博会主题是"沟通思想,创造未来"。迪拜世博会的举办时间原定于2020年10月20日至2021年4月10日,为期173天,但受全球新冠疫情的影响,后推迟到2021年10月1日至2022年3月31日举行,活动名称仍然使用的"2020年迪拜世博会"。

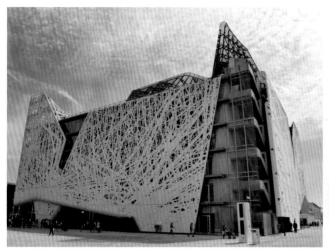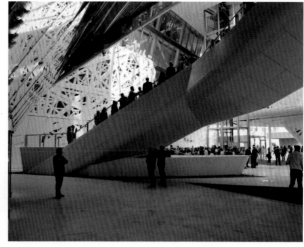

⊕ 图 1-14　米兰世博会意大利馆

迪拜世博会的场地分为移动性（mobility）、可持续性（sustainability）和机遇（opportunity）三个主题，坐落于迪拜西南部的全新区域，占地约 438 公顷，面积大过 400 个足球场，共耗资 80 多亿美元。迪拜世博会共有 192 个国家参加，是有史以来参加国家最多和国际化程度最高的一届。世博会结束后，85% 的场馆保留下来，被改造成酒店、学校、住宅、博物馆、歌剧院等设施建筑（图 1-15 和图 1-16）。

⊕ 图 1-15　迪拜世博会阿联酋馆　　　　　　　　⊕ 图 1-16　迪拜世博会中国馆

三、中国与世界博览会的渊源

中国第一次参加的世界博览会是 1851 年的伦敦世界博览会，中国广东商人徐荣村将自己经营的"荣记湖丝"装成 12 捆托运到英国，终于以良好品质脱颖而出，独得金奖。

中国政府第一次自派代表，以国家身份参加的世界博览会是 1876 年的费城世界博览会。当时作为中国工商业代表的李圭是一位有智、有勇、有谋、有骨气的中国人。李圭写了一本书叫《环游地球新录》，记录了 1876 年的费城世界博览会。

世界博览会按照国际展览局的规定，分为注册类（综合性）世界博览会和认可类（专业性）世界博览会两种。1999 年昆明世界园艺博览会是中国第一次举办世界博览会，这是一次认可类（专业性）的世博会，2019 年北京世界园艺博览会是我国第 2 次举办认可类的世界博览会（图 1-17）；2010 年的上海世博会是我国首次举办的注册类（综合性）世界博览会，并创下了参加国家和组织最多、首次在发展中国家举行、志愿者人数最多等

图 1-17　2019 年中国北京世界园艺博览会上海园

新纪录。世界博览会的举办促进了我国经济、文化、科学技术的交流与发展,展现了我国的综合国力和在各个领域取得的建设成就。

表 1-1 为世界博览会一览表。

表 1-1　世界博览会一览表

序号	时间/年	举办国/地点	世博会名称	性质	会期/天	入场人数/万	特点、主题
1	1851	英国/伦敦	伦敦万国工业博览会	综合	140	630	展馆"水晶宫"获特别奖
2	1855	法国/巴黎	巴黎世界博览会	综合	150	516	法国第一届世博会
3	1862	英国/伦敦	伦敦世界博览会	专业	104	621	工艺类专业世博会
4	1867	法国/巴黎	第二届巴黎世界博览会	综合	210	923	首次增加文化内容
5	1873	奥地利/维也纳	维也纳万国博览会	综合	106	725	亚洲国家日本首次参展
6	1876	美国/费城	费城美国独立百年博览会	综合	159	800	纪念美国独立 100 周年
7	1878	法国/巴黎	第三届巴黎世界博览会	综合	190	1616	展出汽车、爱迪生发明的留声机等新产品
8	1883	荷兰/阿姆斯特丹	阿姆斯特丹国际博览会	专业	100	880	园艺、花卉展出
9	1889	法国/巴黎	第四届巴黎世界博览会	综合	182	2512	纪念法国革命 100 周年,埃菲尔铁塔落成
10	1893	美国/芝加哥	芝加哥哥伦布纪念博览会	综合	183	2700	纪念哥伦布发现新大陆 100 周年韩国首次参展
11	1900	法国/巴黎	第五届巴黎世界博览会	综合	210	5000	"世纪回眸"——展示 19 世纪的科技成就
12	1904	美国/圣路易斯	圣路易斯百年纪念博览会	综合	185	1969	庆祝圣路易斯建市百年,同期举行第三届奥运会
13	1908	英国/伦敦	伦敦世界博览会	综合	220	1200	世博会与第四届奥运会同时举行
14	1915	美国/旧金山	旧金山巴拿马太平洋博览会	综合	288	1883	庆祝巴拿马运河通航
15	1925	法国/巴黎	巴黎国际装饰美术博览会	专业	195	1500	宣扬"文艺新风尚"

序号	时间/年	举办国/地点	世博会名称	性质	会期/天	入场人数/万	特点、主题
16	1926	美国/费城	费城建国150周年世界博览会	综合	183	3600	庆祝建国150周年,建设10万人体育场
17	1933	美国/芝加哥	芝加哥万国博览会	综合	170	2257	首次提出主题"进步的世纪",此后历届世博会均有主题
18	1935	比利时/布鲁塞尔	布鲁塞尔世界博览会	综合	150	2000	主题:通过竞争获取和平
19	1937	法国/巴黎	巴黎艺术世界博览会	专业	93	870	主题:现代世界的艺术和技术
20	1939	美国/纽约	纽约旧金山世界博览会	综合	348	4500	主题:建设明天的世界
21	1958	比利时/布鲁塞尔	布鲁塞尔世界博览会	综合	186	4150	主题:科学、文明和人性
22	1962	美国/西雅图	西雅图21世纪博览会	专业	184	964	主题:太空时代的人类
23	1964	美国/纽约	纽约世界博览会	综合	360	5167	主题:通过理解走向和平
24	1967	加拿大/蒙特尔	蒙特尔世界博览会	综合	185	5031	主题:人类与世界
25	1970	日本/大阪	大阪万国博览会	综合	183	6500	主题:人类的进步与和谐
26	1974	美国/斯波坎	斯波坎环境世界博览会	专业	184	519	主题:无污染的进步
27	1975	日本/冲绳	冲绳国际海洋博览会	专业	183	349	主题:海洋,充满希望的未来
28	1982	美国/诺克斯维尔	诺克斯维尔世界能源博览会	专业	152	1113	主题:能源推动世界
29	1984	美国/新奥尔良	新奥尔良国际河川博览会	专业	184	1100	主题:河流的世界——水乃生命之源
30	1985	日本/筑波	筑波世界博览会	专业	184	2033	主题:人类、居住、环境与科学技术
31	1986	加拿大/温哥华	温哥华国际交通与通信博览会	专业	165	2211	主题:交通与通信——人类发展和未来
32	1988	澳大利亚/布里斯班	布里斯班休闲博览会	专业	184	1857	主题:科技时代的休闲生活
33	1990	日本/大阪	大阪万国花卉博览会	专业	182	2760	主题:花与绿——人类与自然
34	1992	西班牙/塞维利亚	塞维利亚世界博览会	综合	176	4100	主题:发现的时代
35	1992	意大利/热那亚	热那亚世界博览会	专业	92	800	主题:哥伦布——船舶与海洋
36	1993	韩国/大田	大田世界博览会	专业	93	1400	主题:新的起飞之路中的挑战
37	1998	葡萄牙/里斯本	里斯本海洋博览会	专业	132	1000	主题:海洋——未来的财富
38	1999	中国/昆明	昆明世界园艺博览会	专业	184	990	主题:人与自然——迈向21世纪
39	2000	德国/汉诺威	汉诺威世界博览会	综合	153	1850	主题:人类—自然—科技
40	2005	日本/爱知	爱知世界博览会	综合	185	2200	主题:自然的智慧
41	2010	中国/上海	上海世界博览会	综合	184	7300	主题:城市,让生活更美好
42	2012	韩国/丽水	丽水世界博览会	专业	93	800	主题:活着的大海,呼吸的沿岸

序号	时间/年	举办国/地点	世博会名称	性质	会期/天	入场人数/万	特点、主题
43	2015	意大利/米兰	米兰世界博览会	综合	184	2100	主题：滋养地球，生命的能源
44	2017	哈萨克斯坦/阿斯塔纳	阿斯塔纳世界博览会	专业	93	500	主题：未来的能源
45	2019	中国/北京	北京世界园艺博览会	专业	162	934	主题：绿色生活 美丽家园
46	2021	阿联酋/迪拜	迪拜世界博览会	综合	173	2500	主题：沟通思想，创造未来
47	2025	日本/大阪	大阪世界博览会	综合	184	—	主题：构建未来社会，想象明日生活

练 习 题

1. 实践作业

任选2～3个比较喜欢的往届世界博览会国家场馆，通过网络、书籍等手段进行调研，从主题营造、空间表达、设计创新等方面进行分析和比较。

2. 思考题

（1）什么是展示设计？展示设计的本质特点是什么？

（2）我国第一次举办专业性的世界博览会和综合性的世界博览会分别是哪一年？

第二章
展示空间设计

本章知识点：本章主要从展示空间的特征与构成形式、展示空间设计的视觉要素及运用、展示空间设计形式法则等方面进行了深入分析与讲解，并且对展示空间主题设计方法进行了综合论述和案例剖析。

本章学习目标：了解展示空间的特征与构成形式，对展示空间设计中不同视觉要素的运用有一定认识和了解，能够掌握展示空间的设计形式法则，掌握展示空间的主题设计方法。

空间是展示设计中的基本要素。展示空间设计是一个人为环境的创造，是一门空间与场地的规划艺术，能为展示活动提供一个符合美学原则的空间结构。展示空间通常借助于实物陈列、版面、灯光、道具、音像、色彩等综合媒体来有效地传递信息，用陈列手法上的动态表现、规划上的有意识引导，使观者在三维空间中体验时间和空间产生的第四维效应。

第一节　展示空间的特征与构成形式

一、展示空间的特征

展示空间是由水平面、折面、球面、弧面等空间界面组成的多维空间，具有流动、复杂、超时空的多维特征。展示空间是利用展示道具进行信息交流与传递的最全面、最直接的通道。

二、展示空间的组成

任何性质的空间环境都是由各种功能空间组成的，而展示空间由于其特殊的性质，是通过空间的表现手段向观众传递信息，达到宣传、深入展品形象的目的，所以它对所包含的功能空间的组织规划具有更高的要求。展示空间不仅要提供展示信息的场所，还要提供可供参观、交流、体验、互动的空间，它主要包括展示馆围空间、展示公共空间、展示信息空间、展示辅助空间等四大部分。

1. 展示馆围空间

展示馆围空间是指展馆门饰以及展馆建筑外围旗帜、标识、宣传广告等有关形象的延伸和扩展（图 2-1 和图 2-2）。

（a）汉阳1890项目工业遗址先导示范区的外围空间

（b）南太子湖创新谷展区的外围空间

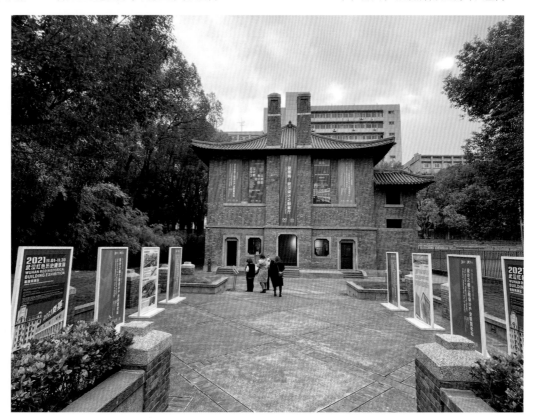

（c）昙华林翟雅阁博物馆外围空间

图 2-1　2021年第六届武汉设计双联展三个展区的外围空间

⊕ 图 2-2 2022 年第五届中国国际进口博览会馆围空间

2．展示公共空间

展示公共空间是指参观者在参观过程中使用或活动的空间，包括展示环境中的通道空间、休息场所等，是供公众使用和活动的区域。图 2-3 中，有着弯曲楼梯的中庭空间布置了由当地纺织工匠和日本设计工作室 Kazuko Fujie Atelier 共同设计的几个大长椅，这些大长椅既可供人们休息，又像一件艺术作品使空间充满灵动。图 2-4 中，大厅空间的楼梯中间被设计成了可供人们休息的座位形式，楼梯平台通道也是一排可供人们交流和休息的座区，很好地解决了人们观展交流和休息的需要。

3．展示信息空间

展示信息空间也可称为展陈空间，是指陈列展品及传递信息的实际空间，它是展示空间造型的主体部分，能否取得良好的视觉效果，成功地吸引观众的注意力，有效地传达信息，是信息空间设计的关键。展示信息空间除了进行不同方式的展品陈列外，还可以增设多媒体演示空间、销售空间等空间类型来活跃展示信息的传达。

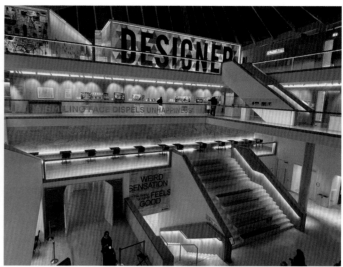

⊕ 图 2-3　墨西哥巴洛克国际博物馆中庭　　　　⊕ 图 2-4　伦敦设计博物馆公共空间

　　展示信息空间根据展示位置的不同,有室外展示空间和室内展示空间之分。室内展示空间又分为序列式展示空间和综合性展示空间两种类型。

　　(1)室外展示空间。室外展示空间是指在室外进行的展示空间场所。大型机械、航空飞机、车辆等大型产品和雕塑、装置等物件常运用室外展示空间进行展示,通常以标志旗、广告宣传画、充气装置造型等为主要装饰宣传形式进行展示布置。图 2-5 所示为 2017 年荷兰设计周"多彩的未来城市"中在室外展出的装置作品(设计公司为 MVRDV)。装置包含 9 个房间,提供了协作式的未来居住空间构想。

⊕ 图 2-5　2017 年荷兰设计周"多彩的未来城市"中在室外展出的装置作品

　　(2)室内展示空间。可分为序列式和综合式。

　　① 序列式。展示空间是由大小排列有序的一个个展厅组成的,有大门、序馆以及前言、结语等,前后顺序分明。序列式适用于纪念馆、陈列馆、博物馆等。湖北红安地质科普展览馆就是一个序列安排非常清晰的博物馆,博物馆分为上、下两层,其中一层主要为地学知识区、大别山造山带与红安地质特征,以及成因区和重要的地质资源区,二层主要为地质旅游区和环境保护区展示。展馆参观流线清晰,序列感强(图 2-6)。

　　② 综合式。展馆不分先后,各展区有通道相连,参观自由灵活。综合式室内展示空间适用于博览会、展览会、艺术作品展览等(图 2-7)。

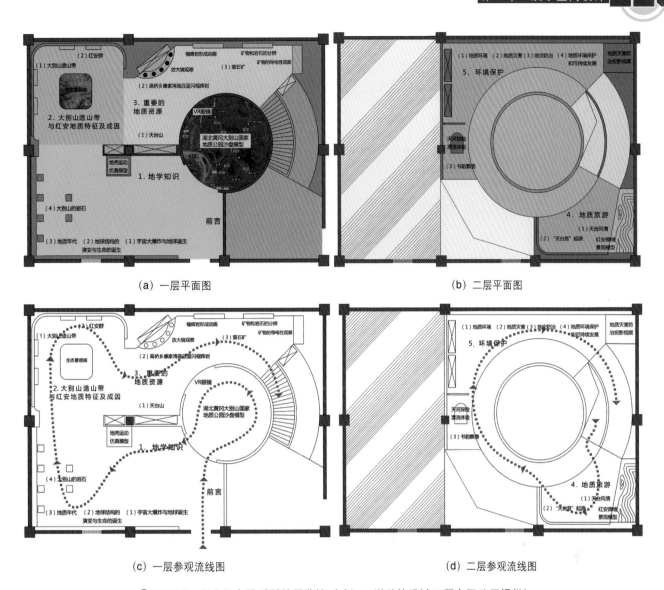

（a）一层平面图　　　　　　　　　　　　（b）二层平面图

（c）一层参观流线图　　　　　　　　　　（d）二层参观流线图

✿ 图 2-6　湖北红安地质科普展览馆（武汉一洋装饰设计工程有限公司提供）

（a）一层展区

✿ 图 2-7　2023 年第十九届中国光谷国际光电子博览会展馆空间分布图

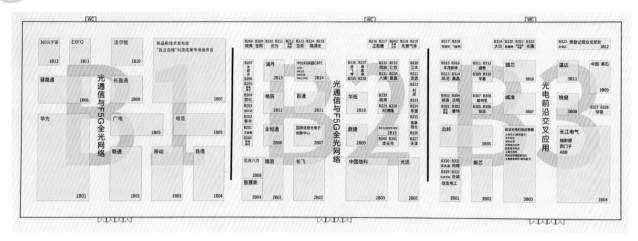

（b）二层展区

✛ 图 2-7（续）

4．展示辅助空间

展示辅助空间是指除了馆围空间、公共空间和信息空间以外的空间，主要包括接待空间、工作人员空间、储藏空间、维修空间等。

三、展示空间的构成形式

展示空间的构成形式可以根据不同空间构成所具有的性质和特点加以区分。如从空间界面上分可以分为开敞空间和封闭空间，从空间的确定性上可分为虚拟空间和虚幻空间，从空间的心理感受上可分为动态空间和静态空间，从空间的搭建形式上可分为地台空间和结构空间，从空间的组合方式上可分为庭院式、摊位式、甬道式、层次复式、悬浮式等类型。下面从展示空间的组合方式上进行介绍。

1．庭院式

庭院式类型的展区类似一个庭院，这样的展示空间给人营造一种既丰富又统一的整体性感受。这种方法常用于商业性交易展会的展位设计中，对于树立一个企业形象，展示某个类别的产品概貌，往往可起到良好的展示效果（图2-8）。

✛ 图2-8　庭院式展示

2．摊位式

摊位式设计的形式既可以是半封闭式的，也可以是开放式的；既可以是规格化的，也可以是特殊性的（图2-9和图2-10）。

⊕ 图2-9 规格化摊位式展示　　　　　　　　⊕ 图2-10 特装摊位展示

3．甬道式

甬道式的展示形式一般用于海洋馆、大型展览会、博览会。甬道式的顶侧有全封闭和半封闭两种状态，它不仅视线集中、路线一致，便于展现一个完整的过程，而且有其独到的视觉效果。但由于占地较多，造价较高且费时，所以小型展览运用得较少（图2-11）。

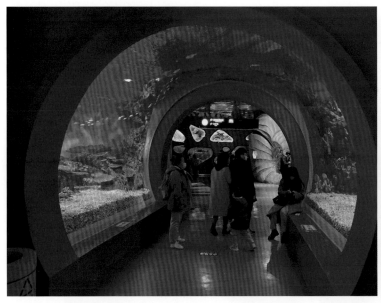

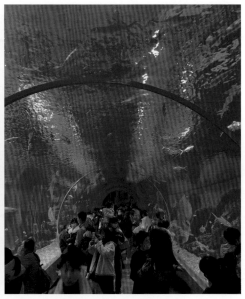

⊕ 图2-11 甬道式展示

4．层次复式

复式空间是指室内的大空间包括了小空间，丰富了空间层次，提高了空间利用率。

图2-12中，一层空间布置展品，二层空间作为洽谈空间或休息空间。这种多层次的设计不仅打破了地平面的单一布局，还节省了空间，增加了空间的层次感。

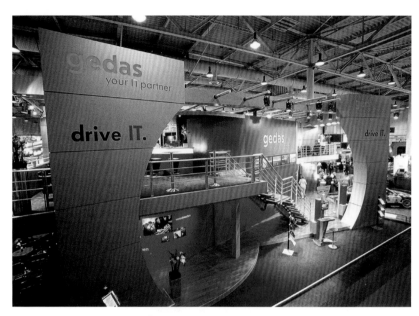

⊕ 图 2-12　层次复式展示

5. 悬浮式

悬浮式是依靠吊杆悬吊于空中的展示形式。这样的展示设计不仅能够很好地保持视觉空间的通透完整、轻盈高爽,而且可以使底层展示空间更加灵活、自由。图 2-13 为英国艺术家 Luke Jerram 利用美国航空航天局的照片进行创作的"月球博物馆",展览地点是英国伦敦旧皇家海军学院巴洛克式风格的彩绘大厅。值得注意的是,展厅中间有一个镜面展台,人们可以通过这个镜面展台的镜像作用,看见两个悬挂的"月球",使参观体验感得到了很大提升。图 2-14 为伦敦巴特西发电站购物商场中厅空间的汽车展卖区域,汽车展示方式采用了悬空陈列与地面陈列两种展示形式。悬空钢结构两侧安装的 LED 透明玻璃屏,起到了很好的广告效应和产品宣传作用,LED 屏不断变换的数字广告和图形很好地吸引了人们的眼球。

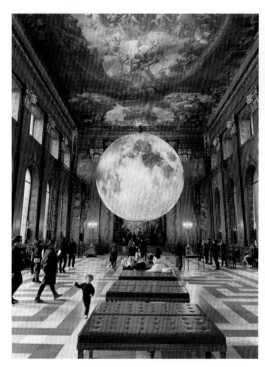
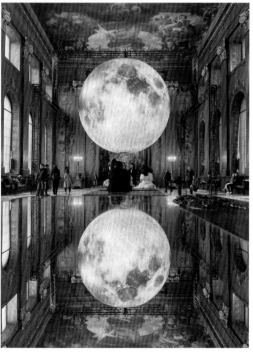

⊕ 图 2-13　悬浮式展示（1）

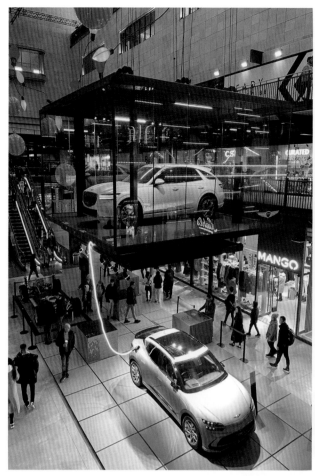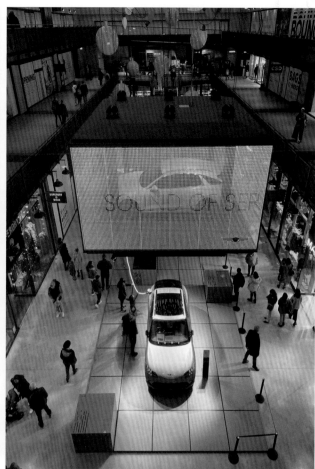

⊕ 图 2-14　悬浮式展示（2）

第二节　展示空间设计的视觉要素及运用

　　展示空间设计是依赖于视觉形象而存在的，从外部的空间造型到内部的文字、图形内容，再到展示的材料、设备，都是为了让观众在有限的空间环境中最有效地接受有关信息，而观众在观看中的感受和体验都是依赖于视觉的，所以，研究人的视觉生理和心理过程是展示设计的基本前提。

　　根据以往对视觉心理和艺术心理的研究及视觉行为方面的共性，展示设计中应用了许多平面构成、色彩构成和立体构成方面的原理。在众多的形式美要素中，几何形态被充分地运用于展示设计中，并创造出丰富多彩的视觉效果。

一、直线的运用

　　不同类型的直线有着不同的视觉效果：有序排列的直线具有明显的秩序感，并能有效地统一整个展示面；水平直线具有引导观众视线的作用；垂直直线则更多地具有分隔画面及限定空间的作用。在展示设计中，经常会运用不同直线的视觉特征，互相配合、综合运用，来达到有意识、有目的地引导观众视线和观看展品的作用。图 2-15 为英国伦敦大英博物馆中国瓷器展厅，直线型展示橱柜很好地起到了引导人们专注向前观看展品的作用。

二、曲线的运用

曲线是富有柔性和弹性的线,将曲线运用到展示设计中,可产生优美、柔和、轻盈、自由和运动变化的感受。由于曲线的曲率不同,曲线会呈现出不同的视觉效果。抛物线具有速度感,给人以流动和轻快的感觉;螺旋线有升腾感,给人以新生和希望的感觉;圆弧线有向心感,给人以张力和稳定的感觉;S形曲线有回旋感,给人一种节奏和重复感;双曲线有动态平衡感,给人以秩序和韵律的感觉。合理运用不同的曲线进行展示形式构图,可调节、活跃空间气氛,使展示节奏明快、韵律流畅,避免单纯直线造成的冷峻、严肃的气氛,给人以优美、活泼、生动的感受。

图 2-16 中,曲线不仅可以产生丰富、活泼之感,还可以在视觉上产生较强的延续性。

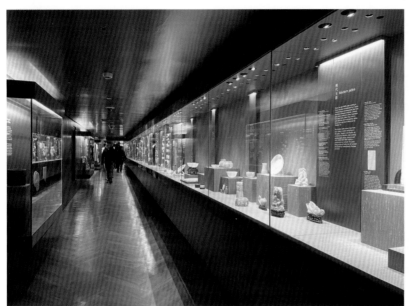

❀ 图 2-15　直线展示　　　　　　　　　　❀ 图 2-16　曲线展示

三、圆形的运用

在展示设计中,圆是非常有用的形状,它既可以是实心的盘状,也可以是空心的圆环。圆形可以从多个角度观看,无论是正圆还是椭圆,都给人以丰满、柔和、稳定、亲切的感受,这一特点在展示设计中具有很好的适用性。圆形可引申出球形、扇形、螺旋形等形体,而这些形与圆形的配合可起到很好的协调作用。圆形可以用多种方法取得,如圆形的道具、圆形的空间造型、圆形的展品,甚至排成圆形的展示品等(图 2-17 ~图 2-19)。

四、三角形的运用

三角形是展示设计中常见的几何形,它可以以不同的方式来使用,如水平、垂直或倾斜。三角形有两种特殊的形态,即等边三角形和等腰三角形。不同的直线长度和角度使得三角形有不同的视觉效果。例如,等边三角形给人一种极其稳定的金字塔般的感受;而等腰三角形,若加长腰身的长度会产生耸立、向上的趋向,若缩短腰身的长度则会产生非常稳定的视觉感受。

平放的三角形具有稳固、庄重的视觉效果。展示设计中常利用三角形形态特征作为道具或版面形式,或者从平面的三角形发展到立体的金字塔或棱锥体等。图 2-20 中,腰身较长的等腰三角形给人向上、耸立的视觉感。图 2-21 中,有"三角形"形态感的圆锥体造型的运用,使商业展示空间充满灵动性。图 2-22 为三角形的组合造型与展示。

🔖 图 2-17 展厅里个性化的椭圆形造型演示空间

🔖 图 2-18 富有动态感涟漪般的
　　　　　 圆形"水纹"

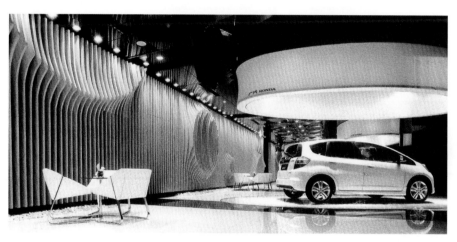

🔖 图 2-19 各种圆形形态在展示空间设计中的运用

🔖 图 2-20 腰身较长的等腰
　　　　　 三角形的运用

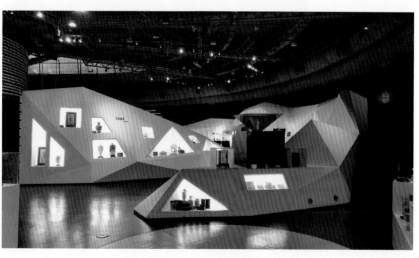

🔖 图 2-21 有"三角形"形态感的
　　　　　 圆锥体造型的运用

🔖 图 2-22 三角形的组合造型与展示

五、矩形和多边形的运用

展示设计中的矩形有长方形和正方形两种形态,恰当地使用这些形态,可产生不错的展示效果。图2-23中,倾斜的正方形使整个展示空间极具活泼、新颖和动态之感。图2-24中,将不同大小和形状的长方形组合在一起,可以产生丰富而有序的空间变化。

图2-25为六边形在展示空间设计中的运用。

⊕ 图2-23 正方形的运用

⊕ 图2-24 长方形的运用

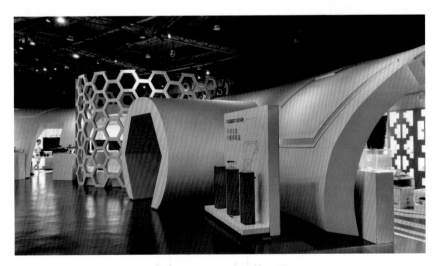

⊕ 图2-25 六边形的运用

第三节 展示空间设计形式法则

展示设计中的形式法则是多种多样的,它是人类在创造美的形式及过程中对美的形式规律的经验总结和抽象概括。具体可以归纳为比例与尺度、统一与对比、重复与渐变、对称与均衡、节奏与韵律、联想与意境六种形式。

一、比例与尺度

展示空间的比例指的是长度、面积、体积等量之间的比率,是事物整体与局部以及局部与局部之间的关系安

排。尺度是指标准,是设计中的计量准则。完美的设计离不开协调的比例尺度和关系。图 2-26 中,空间顶部采用镜面装饰材料,通过对地面的反射,空间显得高深且丰富多彩。

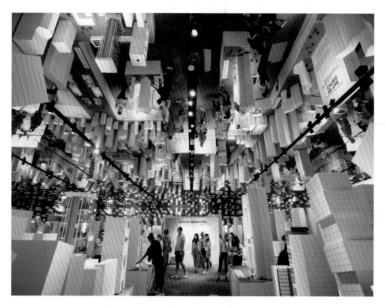

✛ 图 2-26 2020 迪拜世博会德国馆

二、统一与对比

统一是指把两个或两个以上相同性质但不同量的物体或几种不同性质但相近的物体并置在一起,给人以融合统一的舒适感觉。在艺术表现形式中,常常体现在形的统一、色的统一和主调的统一上。

对比是指当两种物体并置在一起时,其形、色彩等的感觉既不相同又不相近,有明显的差异,形成视觉上的冲突感和紧张感。

展示设计中的对比常体现在形的大小、高低、长短、曲直、疏密、多少等对比,色彩的明暗、冷暖、鲜浊等对比,以及虚实、肌理、主体与背景等对比上。适度的对比能给人以"万绿丛中一点红"的愉悦美感。具体设计时,应根据其主题与整体结构的需要,把握好主次之间的调和,合理运用对比能使主题更加鲜明,视觉效果更加活跃。图 2-27 中,同一场展览中两个形式相近的放映区,因为内侧空间分别采用黑色和白色两种对比处理手法,给人带来不一样的体验感。

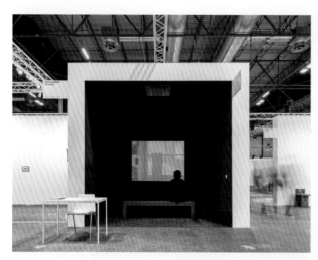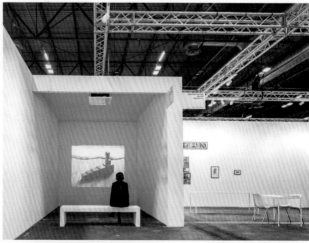

✛ 图 2-27 西班牙马德里"迟早的事"装置展放映区域

三、重复与渐变

重复是指不分主次关系的相同形象、颜色、位置距离进行左右或上下及其他形式的反复并置排列。重复能给人带来单纯、秩序、加强印象等感受。

渐变含有渐层变化的阶梯状特点，或渐次递增，或逐次减少。在展示空间中，主要是通过两种对立的要素之间采用渐变的手段加以过渡，两极的对立就会转化为和谐的、有规律的循序变化，造成视觉上的幻觉和递进的速度感。图2-28是一个以色彩为主导引领游客参观的活动展览，展览的入口主空间设计成书页打开的形状，书页之间相互连通，并分别采用赤、橙、黄、绿、青、蓝、紫逐渐过渡的彩虹色用于墙体侧面装饰，其颜色的排列方式与实际展览空间的色彩排列紧密联系，一一对应书籍、信件、杂志、文化和政治、包装、广告、视觉识别、视频和交通标识9个不同的展陈空间，人们可以通过色彩选择要去的方向。

（a）平面色彩分布　　　　　　　　　（b）彩虹桥通道　　　　　　　　　（c）彩虹书页入口空间

（d）红色区空间　　　　　　　　　（e）黄色区空间　　　　　　　　　（f）蓝色区空间

✿ 图2-28　米兰设计三年展活动展览（设计公司：Fabio Novembre）

四、对称与均衡

在展示设计中，对称是一种稳定的视觉形式，其大方、稳定、严肃与庄重的美感是任何形式都无法比拟的。图2-29中，抽象化的三角形展厅内部空间呈对称状设计，给人一种很神秘的仪式感。

均衡是指在无形轴的左右或上下，其各方的视觉造型要素不完全相同，是相对于对称性而产生的非对称性的视觉平衡，这种平衡更多表现在心理方面，即表现为一种等量不等形的平衡状态。在观看过程中，人们总会下意识地在形态的变化中寻找潜在的稳定感。图2-30中，任意四边形组合成的"均衡式"的展位表现出很强的视觉冲击力。

五、节奏与韵律

节奏是根据反复、错综和转换、重置的原理，适度组织，产生高低、强弱变化的一种韵律。展示设计中的节奏主要是通过展品的形、色、音、肌理的多次重复或陈设的虚实、松紧、疏密等连续而有规律的变化来体现的。

韵律是节奏的变化形式，是以节奏为基础但又有所变化的节奏。韵律包括渐变韵律、起伏韵律、交错韵律、旋转韵律、自由韵律等形式。采用何种形式要根据具体的主题和内容来决定。

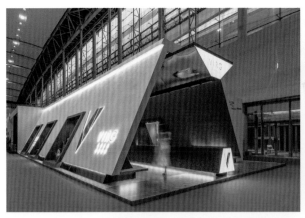

⊕ 图 2-29　2019 年广州建博会上的 VIRG CASA 展位（设计单位：加减智库）

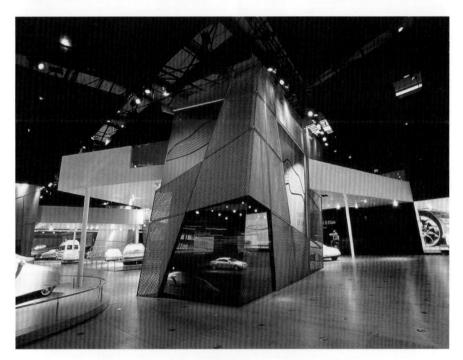

⊕ 图 2-30　任意四边形组合成的"均衡式"的展位

　　节奏与韵律是密不可分的统一体，韵律在节奏的基础上更加丰富，节奏是在韵律基础上的发展。展示设计中，反复、渐变和放射等设计形式都可以获得节奏与韵律的表现效果。图 2-31 中，富有韵律感的阶梯踏步，使空间富有变化；相同形态的展台排列，节奏与韵律感并存。图 2-32 中，不断重复的条形灯带设计，加强了空间形体的构成感和韵律美。

六、联想与意境

　　联想是思维的延伸。它从一件事引导思想延伸到其他事，这是一种观念和心理上的重构。意境是联想的结果，是人们接收到的外在表象与个人经验记忆的融合，是一种情感需要。

　　展示空间设计中可以充分利用虚拟空间或虚幻空间产生不同的联想和意境，达到创作的目的。比如，可以利用镜面玻璃或镜面不锈钢等材质的折射或映射产生空间扩大的视觉效果，或者通过几个镜面的折射表现出立体空间的幻觉，把不完整的展品造成完整的假象。还可以利用扭曲、倒置、错位等手法以及展示道具的奇形怪状、特殊肌理等形式，追求跳跃变幻、神秘、幽深、新奇、动荡、怪诞的光影效果和超现实的戏剧般的空间效果。图 2-33

中,左图利用镜子产生虚幻空间打破"墙"的界限,右图利用墙上"另一街区"的影像打破"墙"的阻隔。德国柏林墙倒塌以后,东德、西德之间的分隔印记仍然是很多艺术家创作的兴趣点。

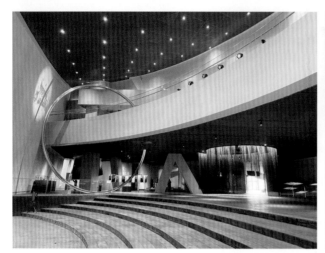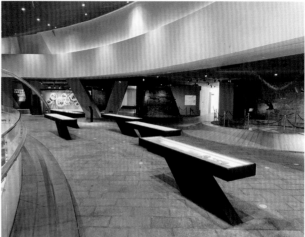

⊕ 图 2-31　张之洞与武汉博物馆

⊕ 图 2-32　融创武汉 1890 地产楼盘展示空间

⊕ 图 2-33　2018 年威尼斯建筑双年展:拆毁的墙——从死亡之线到自由空间(德国)

第四节 展示空间主题设计方法

一、叙事性展示空间

叙事性展示空间就是营造具有叙事感的场所与空间,是为展示全局考虑的母体空间,如同一条主线贯穿着展示空间本身。叙事就是说故事,它包含了两个基本方面,即故事的情节和说故事的方式。叙事的内容是无限的,但必定是具有时间因素而富于变化动态的表达过程。

叙事性展示空间多数是平铺直叙,有种"行云流水"般的连贯性,而不只是大百科式的博物馆展示方式。依据展品类型和严格的年代表将展品进行分类的方法,已经让位于更灵活的叙事背景建构法。

叙事性展示空间不只是故事平白无奇的描述,而是将各种重点和素材构成综合背景,形成不同的节奏和不同的强度层面,就如一个好的电影故事会吸引观众一样,展示空间的叙事性设计是营造空间内涵和表达空间形式的重要设计思维方式。

🍂 设计要点

(1) 叙事性展示空间设计首先要确定一个故事主题,如战争、爱情、智慧等,然后将此主题发展想成一个故事。

(2) 叙事性展示空间故事的讲述可以通过主题内容和主题结构设计观众的移动模式和观看路线。可以运用图片陈列、实物展示、影像媒体等手段使观众理解展品和表达的内容,吸引观众进入"故事中的故事"。

(3) 叙事性展示空间每个展区可以独立成故事,但又要和主题故事内容有一定关系。在展示手段上,要强调观众体验的真实感,而不是教诲式的叙述。

【案例分析】 "人民至上 生命至上"抗击新冠疫情专题展览

湖北和武汉是全国新冠疫情防控的主战场和决战决胜之地。2020 年 10 月 15 日开始,为期三个月,在武汉市民之家"武汉客厅"举办了"人民至上 生命至上——抗击新冠疫情专题展览",如图 2-34 ~ 图 2-39 所示。展览以"人民至上 生命至上"为主题,集中展示以习近平同志为核心的党中央团结带领全国人民打赢疫情防控的人民战争、总体战、阻击战,用 3 个月左右的时间取得武汉保卫战及湖北保卫战的决定性成果,夺取全国抗疫斗争重大战略成果,全面恢复生产生活秩序取得显著成效的伟大历程。

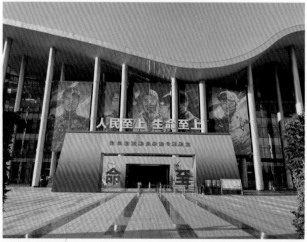

🕀 图 2-34 展览建筑外立面及入口

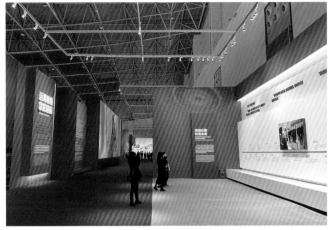

⊕ 图 2-35 "运筹帷幄、掌舵领航"主题展示空间

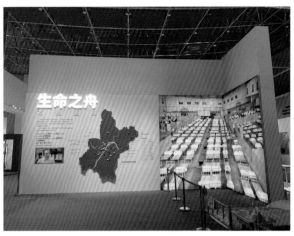

⊕ 图 2-36 "生死阻击、艰苦卓绝"主题展示空间

（a）白衣执甲千里驰援场景展示

（b）解放军战士奔赴驰援场景展示

⊕ 图 2-37 "八方支援、共克时艰"主题展示空间

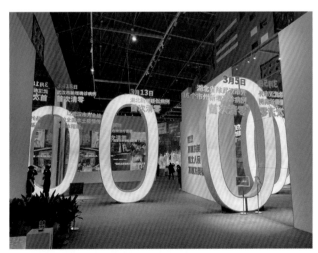

⊕ 图 2-38 "英雄城市、英雄人民"主题展示空间

⊕ 图 2-39 "团结协作、命运与共"主题展示空间

　　展览综合运用图片、文字、视频、实物、模型、互动体验等多种表现形式进行故事讲述，包括序篇、尾厅和"运筹帷幄、掌舵领航""生死阻击、艰苦卓绝""英雄城市、英雄人民""八方支援、共克时艰""疫后重振、浴火重生""团

结协作、命运与共"6个主题内容,共21个单元。素材选用包括照片1100余张、实物展品1000余件(套)、视频45个、大型场景33个、互动项目18处。

二、述行性展示空间

述行性展示空间是一种新的空间组织方法,它强调空间、人、时间之间的对话。述行性展示空间是对传统无互动陈设展示的一种挑战,它掌握人性好奇的心理,注重人的情感需求,将注意力放在观众身上,常常邀请观众参与各种事情,注重人对展示空间的切实感受,谨慎地协调用户的体验,强调移动和动作,而非静态的观察,利用现代化科技手段唤起观众的主动参与意识和情感交流,使观众产生情感上的共鸣,并且由最初的参观者转变成后来的传播者。

述行性展示空间的展示手段要讲究趣味性、技巧性和活泼性,观众需求下的娱乐化趋势使述行性展示空间具有很强的交互性,这种互动展示模式越来越受人们的重视和欢迎。图2-40中,圆柱上下分为五层结构,表面印有苏格兰人的不同男女头像和衣着,圆柱的中间三层可自由转动,参观者任意转动其中的板块便可看到不同的苏格兰人衣着装扮和造型,非常具有趣味性。

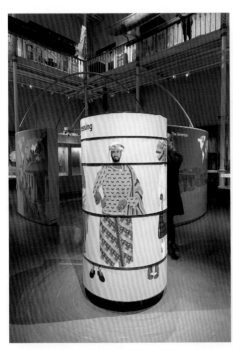
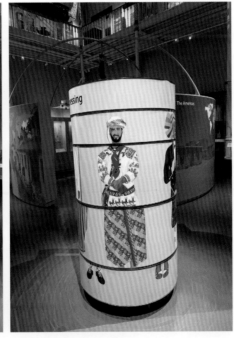

配图2-40　苏格兰人

⊕ 图2-40　爱丁堡苏格兰国家博物馆互动"圆柱"

图2-41中,该展示空间是为4~16岁的青少年设计的一个用来传播无线科技知识的展示空间,无数根固定在地面钢架结构上的光纤绳从地面向天花板延伸,形成了"光纤森林",这些光纤绳外面用塑料套管包裹着,观众进入该环境,将不可避免地会去抓扯、移动这些光纤绳,在镜面天花板和光滑地面的反射下,光线的强弱也随之发生变化,动态中的光纤绳使光线变得更加强烈。这个展示空间成功地创造了一种完全的参与性体验空间。

图2-42中,该展示空间墙面上有4个不同形象的猿人影像,地面对应的有四对绿色脚印,通过程控感应互动设备,人们只要踩在地面的脚印上做挥手、蹲下等动作,对应墙面上的猿人影像也会跟着做同样的动作,很有趣味性。

图2-43中,被"地图"包围的空间环境里,墙面上的大屏是一个触屏互动装备,人们可以任意放大、缩小或移动想看的地图画面。

✚ 图 2-41　英国通信公司"想象室"

配图 2-42　与猿人互动

✚ 图 2-42　武汉长江文明馆感知文明厅

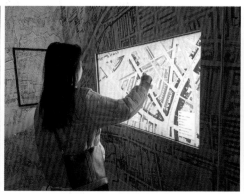

✚ 图 2-43　英国伦敦博物馆城市地图展示区

叙事性展示空间与述行性展示空间相比较,各自有不同的关注点。叙事性展示空间是为全局考虑的母体空间,而述行性展示空间则是注重展示方式设计的子空间;叙事性展示空间如同一条主线,贯穿着展示空间本身,述行性展示空间则是叙事性展示空间主线上增加的亮点;叙事性展示空间多数是平铺直叙,依赖述行性展示空间产生丰富的展示效果,而述行性展示空间刚好弥补了叙事性展示空间的不足,能够在它的基础上进行拓展,普遍采用声、光、电为基本的技术手段,强调展示方式的互动性,让参观者直接参与到展示空间中。

理想的展示空间应当是叙事性展示与述行性展示融为一体。完美结合叙事性展示空间和述行性展示空间不仅是展示场所的有效策略之一,也是未来讲究创意和包罗万象的展示体验的基础。

三、模拟体验空间

展示设计不再只是图片和文字信息组合的简单设计,强调使用数字技术来增强认知体验的模拟体验空间,即模拟环境、重新构造以及虚拟真实的体验空间,在当代展示设计中逐渐盛行。

模拟体验空间主要是利用计算机技术来完成的,一种是虚拟现实,另一种是扩增现实。虚拟现实是利用计算机里生成的高拟真虚拟环境展示技术,给观者一种空间体验感,这种体验感包括视觉上的、听觉上的和触觉上的,观众可以根据自己的选择得到独一无二的体验。扩增现实则是在观众真实世界的视野中加入双重的图形,这种综合技术能够很好地把真实和虚拟的物体同时展现在观看者的视野中。和虚拟现实一样,通过戴在头上的设备观看扩增现实也是其方法之一。

图 2-44 中,左墙面三角形区域的视听影像播放画面与实景地形搭建巧妙融合,虚实相生,是一种扩增现实的模拟体验空间设计手法。

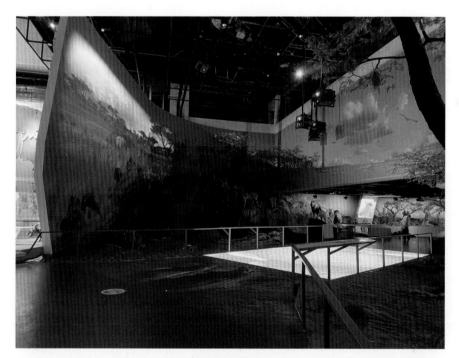

配图 2-44 大自然

⊕ 图 2-44　左墙面三角形区域的视听影像播放画面与实景地形搭建巧妙融合

图 2-45 中,奔涌的江河水系视听影像与搭建的场景巧妙融合,仿佛亲临祖国的大好河山。

图 2-46 中,原始代码—喜马拉雅秘境——沉浸式数字艺术展,展览空间展示墙上全方位的数字影像不断变换着各种图形和场景,给人非常强烈的沉浸式体验感。

图 2-47 是英国伦敦某数字沉浸式展示空间,浪花和海水仿佛拍打在身上一样。

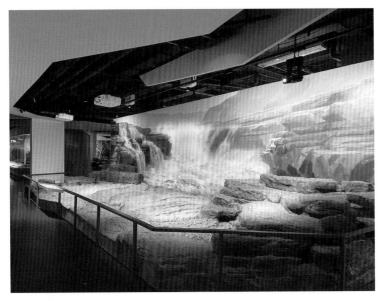

配图 2-45 瀑布

配图 2-46 喜马拉雅秘境

⬆ 图 2-45　奔涌的江河水系视听影像与搭建的场景巧妙融合

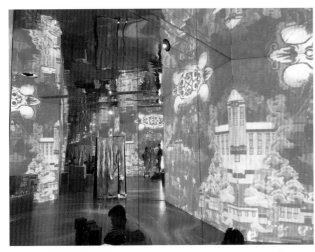 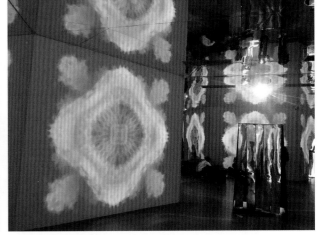

⬆ 图 2-46　原始代码——喜马拉雅秘境

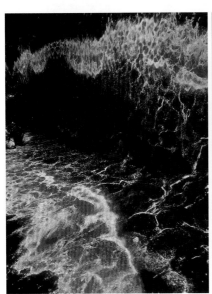 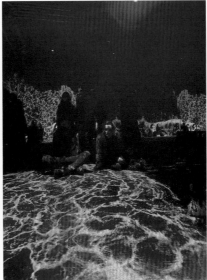 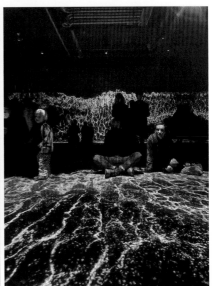

⬆ 图 2-47　英国伦敦某数字沉浸式展示空间

练 习 题

1．实践作业

课后任选 3 ~ 5 张展示空间的图片资料，对其空间视觉要素及运用进行分析说明。

2．思考题

（1）序列式展示空间与综合式展示空间有什么不同？分别适用于什么样的展示类型？

（2）举例谈一谈展示空间的主题设计方法。

第三章
展示陈列与道具设计

本章知识点：本章重点讲述了展品的区位陈列、组合陈列和艺术陈列等陈列方式，以及展示的展柜、展架、展台、展板及其他辅助设施等道具设计的各种运用及设计要点。

本章学习目标：了解展品的各种陈列方式及运用；了解展柜展架等展示道具的不同特点及其他辅助设施在展示设计中的作用及运用。

展示陈列道具决定展示形式的特点和风格，是构成展示空间中的实体组成部分，也是衡量展示的制作工艺和艺术性的主要标志。陈列布置的水平、展具先进的设备都是实现和保证展示活动的物质基础。

第一节　展示陈列

陈列是展示设计中的一个重要环节，是通过视觉、运用各种道具、结合时尚文化及产品定位、运用各种展示技巧将展品最有魅力的一面展现出来，并能提升其价值的一项专业技能。

陈列要随展示目的、展示方法以及展示空间结构的不同而变化，合理的展品陈列可以起到展示展品及提升展品价值的作用。

采用怎样的方法突出展品的特征，吸引观众的注意力，使观众对产品产生共鸣，这是展示陈列中要解决的问题。展览的陈列布置直接关系到展示道具的设计形式，道具的设计取决于展品的大小与陈列方式，不同的陈列相对应有不同的陈列道具。在展示设计中，要想取得较好的展品视觉效果，通常会采用多种陈列方式进行陈列布置。

一、展品的区位陈列方式

1. 地面（台）陈列

地面陈列是指直接将展品陈列于地面的陈列方式。地面陈列通常包括地台、展台台面上的陈列（图3-1和图3-2）。

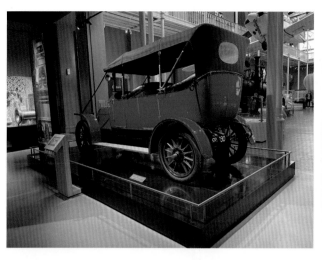

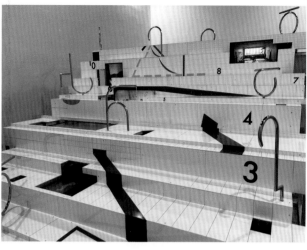

⬆ 图 3-1 地面（台）陈列（爱丁堡苏格兰国家博物馆）　　⬆ 图 3-2 地面（台）陈列（威尼斯双年展）

2. 壁面陈列

壁面陈列是将展品直接固定或布置在壁面支撑面上的一种陈列方式。由于处在醒目的有效空间中，它可以充分展示展品的表面构成与质地花纹，便于观展者触摸和观看（图 3-3 和图 3-4）。

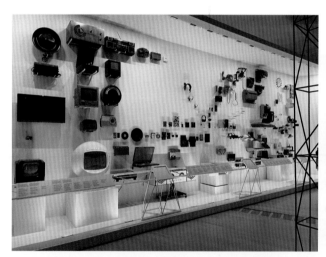

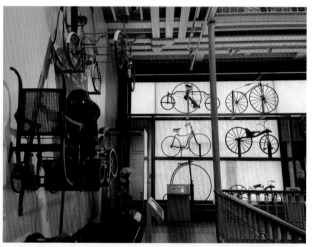

⬆ 图 3-3 壁面陈列（伦敦现代设计博物馆）　　　⬆ 图 3-4 壁面陈列（爱丁堡苏格兰国家博物馆）

3. 柱体陈列

柱体陈列是利用展示建筑内的柱体来配置陈列柜和陈列架。根据不同的展示性质，选用固定或活动展具，在柱面壁贴陈列或围绕柱面四周设柜架置放展品陈列。柱体陈列方式不仅可以使展区具有中心聚集效应，而且可以在视觉上消除柱子的阻塞感，扩大陈列展示的空间，这是一种常用的陈列设计手段。图 3-5 中是不同形式的柱体造型陈列。

4. 悬挂陈列

悬挂陈列是将展品以悬空吊挂的方式或采用悬浮技术将展品直接悬于空中进行陈列，即利用展位上部空间，将展品、灯饰、装饰物以及广告物等自天棚向下垂挂或直接悬于空中的陈列方式。这种方式极具招揽效应，能迅速吸引人的注意力，并起到引导、装饰和活跃气氛的作用（图 3-6 ～图 3-8）。

（a）某商场的陈列

（b）广东省博物馆的陈列

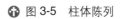 图 3-5　柱体陈列

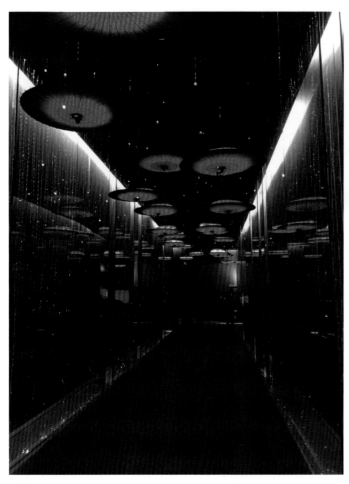

�ﾝ 图 3-6　悬挂陈列之一（杭州中国扇博物馆）　　　🔝 图 3-7　悬挂陈列之二（米兰世博会巴西馆）

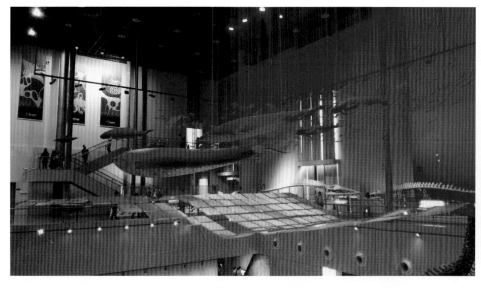

✛ 图 3-8　悬挂陈列之三（广东省博物馆）

二、展品的组合陈列方式

1. 系统陈列法

系统陈列法是指把同种、同类或者相关联的事物或展品按照系列化的原则组织和归类在一起的陈列方式。它是商业展示设计中最常用的一种陈列形式（图 3-9 和图 3-10）。

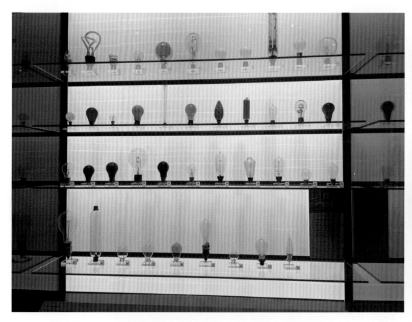

✛ 图 3-9　爱丁堡苏格兰国家博物馆各种灯泡展示陈列

✛ 图 3-10　伦敦韦斯特菲尔德（Westfield）购物中心同类商品系统陈列

2. 专题陈列法

专题陈列法是指以某种与展品有关的专题为主题的陈列方式。如结合某纪念活动、庆典仪式或节日集中陈列有关的系列展品，以渲染气氛，营造一个特定的环境。专题陈列布置要做到重点突出、主题明确。图 3-11 是资生堂为了纪念企业文化杂志"花椿"季刊第一期"夏刊"的发行进行的专题展览。展览以 Pink Pop 为主题，收集了因时代、年份、心情不同而使感受方式也发生变化的各种粉色物品。

三、展品艺术表现的陈列方式

1. 随意性陈列法——自然陈列

这种陈列方式不崇尚装饰、不依赖道具,将展品自然摆放,给人以自然、随意和开放的感受。其妙处和难处皆在"自然"二字,绝非随心所欲地胡乱为之(图3-12)。

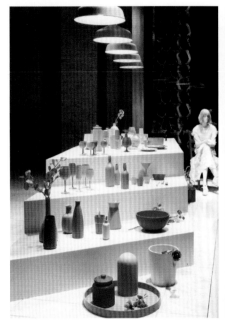

⊕ 图3-11 资生堂以 Pink Pop 为主题的展览

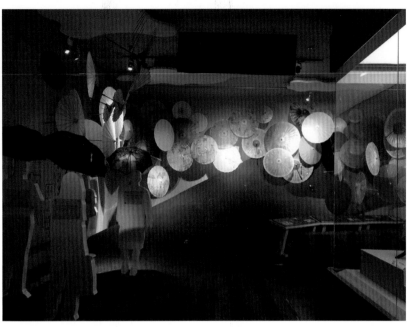

⊕ 图3-12 自然陈列(杭州中国伞博物馆)

2. 图案式陈列法——图形陈列

这种陈列方式充分利用商品的形状、特征、色彩进行布置,运用适当的夸张和想象,形成一定的图案,使顾客既看到有关商品的全貌,又受到艺术的感染,产生美好的印象。常用的图案陈列形式有直线陈列、曲线陈列、塔形陈列、梯形陈列、圆形陈列等(图3-13)。

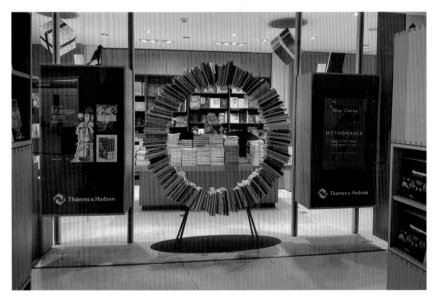

⊕ 图3-13 图形陈列(伦敦大英博物馆呈圆环图形排列的图书)

3．唯美性陈列法——装饰陈列

这种陈列方式着意于陈列形式美、情调美的追求，刻意追求展览陈列用的道具、支架灯光、色彩、装饰等。这种陈列方式应注意不要忽略了对展品本身的展现。

图3-14中，轻薄的纱幔如影如形的飘动感使空间充满唯美的气息。图3-15中，展区上空悬挂的纸片像空中的云朵一样摇曳地漂浮着，给人以无限的想象空间。

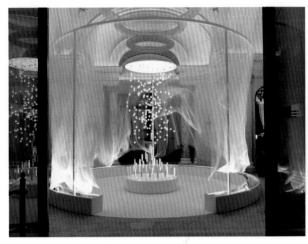

⊕ 图3-14　唯美陈列（日本某化妆品品牌活动空间）　　⊕ 图3-15　唯美陈列（日本东京第27届国际文具纸制品展）

4．场景陈列法——联想陈列

这种陈列方式是指利用饰物、商品、背景、音响和色彩灯光等，以某种生活环境或情节构成一个场景的陈列方式。场景陈列应注意体现现实感，而且要有创新性和艺术性。

场景式布局能生动、形象地说明陈列展品的特点、用途，能给观看者以启发和美的享受，容易引起观者的联想和亲切感。

图3-16中，通过山石路况的场景打造，突出车的性能。图3-17是呼伦贝尔扎赉诺尔博物馆呼伦湖生态湿地展厅场景陈列与布景，远景的布景与近景的动植物实体陈列浑然一体，营造出了呼伦湖的生态湿地风貌。

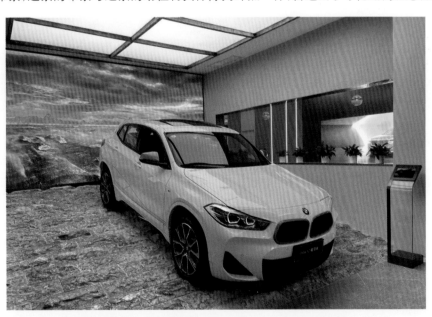

⊕ 图3-16　场景陈列（宝马4S店X2耀熠版车位展）

図 3-17　场景陈列（呼伦贝尔扎赉诺尔博物馆呼伦湖生态湿地展厅场景陈列与布景）

5．夸张陈列法——离奇陈列

这种陈列方式常以夸张的艺术造型、离奇的情节、荒诞的故事等将展品融入，吸引观者的注意力。图 3-18 中，左图超大的女鞋展台前成为人们争相恐后拍照的打卡地；右图为英国伦敦海事博物馆户外展陈装置，一艘大型帆船模型放置在一个特大的玻璃器皿中。

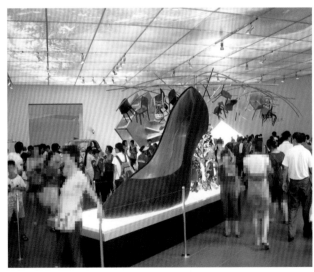
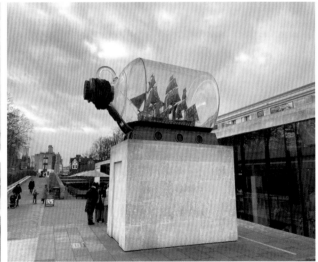

図 3-18　夸张陈列

6．情节型陈列法——戏剧化陈列

戏剧化的情节、戏剧性的场面与戏剧舞台的效果，特别是富于幽默感的戏剧性手法，能给乏味的展品增添趣味性。图 3-19 是爱马仕 2023 年官网上富有幽默感的皮草包和首饰（手镯和项链）广告陈列。

图 3-19 情节型陈列

7. 复原陈列法——再现陈列

这种陈列方式是主题性强的展示项目中最常用的一种艺术陈列手法。根据历史或现实中的真实事件的场景及物品,按实物大小或按比例缩小,运用雕塑、建筑、影视、机械加工、灯光、音响等各种工艺技术,通过修补或再造等方式,真实地再现原事件的本来面目,以此来体现某个主题内容。图 3-20 是武汉长江文明馆感知文明厅长江流域远古居民生活环境复原陈列,地面上不同几何形状的玻璃盖板下是复原的古居民生活场景。图 3-21 是武汉长江文明馆走进长江厅长江流域生物宝库再现陈列。

图 3-20 复原陈列（1） 图 3-21 复原陈列（2）

8. 对比陈列法——矛盾陈列

这种陈列方式是把不同形状、色彩、大小、质地、风格等相互对立的两种或两种以上的展品同时展出的一种陈列方式。该陈列方式具有直观性强、富有说服力等特点,能造成观者视觉上的鲜明差异,由此突出和渲染主题。

9．特写陈列法——重点陈列

这种陈列方式是指让展品的局部能够清晰、详细地陈列出来，是强化视觉效果、突出展品特征的一种手段。重点突出产品的特点、功能、作用，或利用道具、广告等手段，引起顾客的兴趣和好感。这种陈列方式可以传达产品的优势和特长，使顾客产生亲切感与归属感。图3-22是中建三局集团在2023年第十四届武汉建博会上的装配式装修工法模型展示。图3-23中，特斯拉汽车4S店汽车内部结构裸露的展示方式，使观者能够非常清晰和直观地看到汽车的内部结构和品质，加深对产品的品牌的印象。

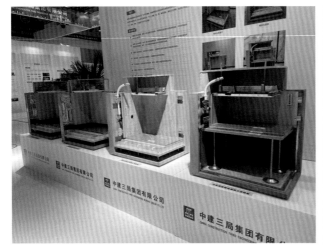 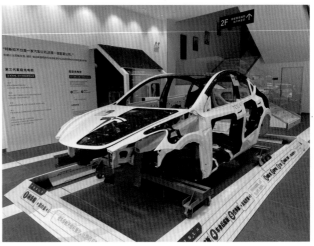

⊕ 图3-22　特写陈列（1）　　　　　　　　⊕ 图3-23　特写陈列（2）

10．动态陈列法——非静态陈列

动态陈列是相对于静态陈列的一种陈列方式。动态陈列的明显特点是展品在运动中向观众演示某种自然现象、自然规律或某种功能，而不是在静态中让人参观、静止地传播某种信息。动态陈列在演示中大都需要观众参与进来，自己触摸，自己操作，亲身实验，互动性强，在各种表现技法上，强调声、光、电等高科技手段的运用。

第二节　展示道具设计

展示道具是展示活动的重要组成部分，是现代材料、形态、色彩、肌理、工艺、技术以及结构方式的集中体现，也是决定整个展示风格的至关重要的因素。展示活动需要通过展示道具的巧妙设计与合理的布置，来使展示空间得到充分的利用。可以说，展示道具的先进性与否，从一个侧面反映了一个国家展示水平的高低，也是展览展示业不容忽视的一个方面。

展示道具通常是指展示架、展示柜、货架以及相关的装饰品、广告灯箱、主题宣传栏、指示牌等物体或器物，能起到承托、围护、张贴、摆靠、吊挂、隔断等作用，有助于突出展品形象、公司形象、品牌形象。展示道具为所展示的实物、模型、文字、图片等提供了必不可少的多种载体，是实现和保证展示活动的物质基础。从空间设计方面来看，展示道具主要用于装饰空间、配合主体空间的搭配和空间意境的营造；从展品方面来看，展示道具主要用于衬托、保护和突出展品。

一、展柜

展柜是保护和突出重要展品的主要道具,是展示空间中表现展品的主要载体,也是构成展示空间视觉的主要框架。不同的展品应当有不同的展柜形式与功能。

展柜的类型通常有高橱柜、桌柜、布景柜等,结构形式可分为固定式、可拆装式和折叠式等类型。

1. 高橱柜

高橱柜一般靠墙陈设,也可设置在展厅空间的中央(四周一般需装配玻璃,其高度不等)。高橱柜的高度一般为220 ～ 240cm,宽度为80 ～ 120cm,进深为30 ～ 60cm。展厅中央高橱柜的长度和宽度通常会根据展品的需要进行尺度设计(图3-24 ～图3-28)。

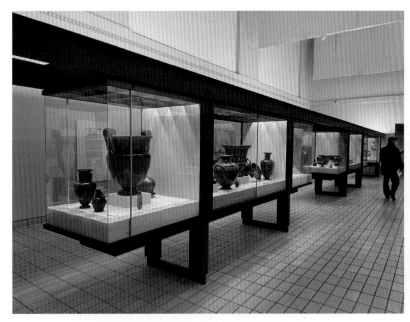

⊕ 图3-24　伦敦大英博物馆长形高橱柜

⊕ 图3-25　伦敦大英博物馆方形高橱柜

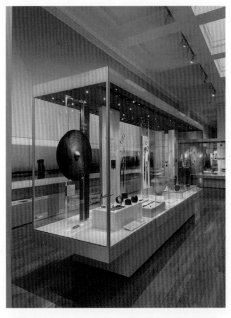

⊕ 图3-26　伦敦大英博物馆白色高橱柜

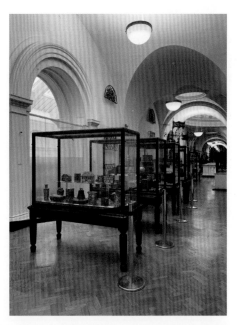

⊕ 图3-27　伦敦维多利亚与艾伯特博物馆高橱柜

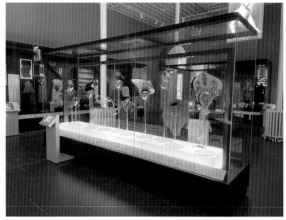

⊕ 图 3-28　爱丁堡的苏格兰国家博物馆高橱柜

2．桌柜

桌柜通常有单斜面、双斜面和平面柜三种。单斜面通常靠墙放置,双斜面则独立放置于展厅内。斜面柜总高度一般为 140cm 左右,柜长为 120 ~ 140cm,进深 70 ~ 90cm；平面柜的总高一般为 105 ~ 120cm（图 3-29 ~ 图 3-31）。

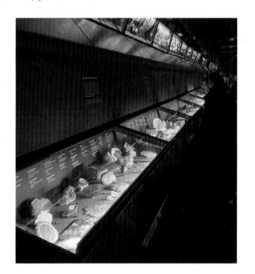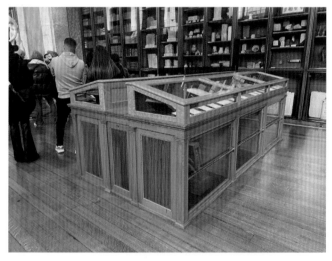

⊕ 图 3-29　单斜面桌柜（伦敦自然博物馆）　　　　⊕ 图 3-30　双斜面桌柜（伦敦大英博物馆）

⊕ 图 3-31　单斜面挂墙桌台（伦敦泰特现代美术馆）

3．布景柜

布景柜是只供一个方向观看，类似橱窗的龛橱式大展柜，柜内可以模拟各种"真实"的场景，使展品更加自然生动。在博物馆陈列中的布景柜一般深度为长度的 1/2 以上，长度可以根据实际需求确定（图 3-32 和图 3-33）。

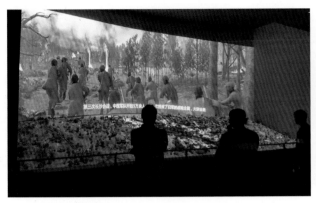

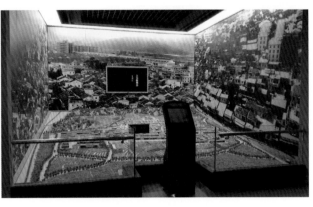

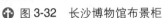

◆ 图 3-32　长沙博物馆布景柜　　　　　　　　　◆ 图 3-33　深圳博物馆布景柜

二、展架

展架是用于吊挂、承托展板，或与其他部件共同组成展台、展柜等的支架器械。展架也可作为直接构成隔断、顶棚及其他立体造型的器械。展架是现代展示活动中用途最广的道具之一（图 3-34 ～图 3-36）。

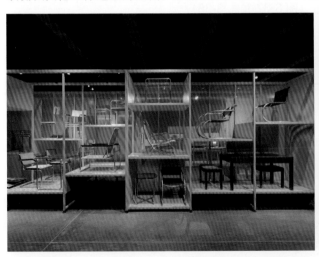

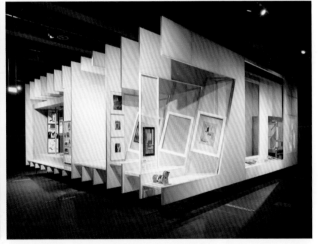

◆ 图 3-34　德国德邵包豪斯博物馆家具展示展架

展架按照结构可分为固定式展架和组装式展架。固定式展架通常用于永久性或常设性展示，有时也用于特装型展示。

可拆装的组合式展架是由一定的断面形状和一定长度规格的管件及各种连接件所组成，具有便于拆装、可变性强、可若干次重复使用的特点，根据需要，可组合各种展柜、展台、展墙、隔断及立体造型等，同时也可以加装展板、裙板或玻璃、射灯及其他护栏等设施。

组合式的展架多采用不锈钢型材、玻璃钢型材、铝锰合金、工程塑料等材料来制作展架管件、插接件等，用不锈钢、塑料、铝合金等材料制作其他小型零配件。组合式展架主要有球节展架、八棱柱展架、三维节扣接式展架等系列，这些展架系列一般由专业生产企业进行生产制作，展示活动时可根据需要进行定制生产或购买。

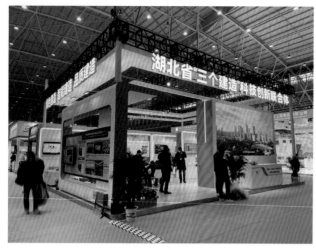

⊕ 图 3-35　武汉 2023 年建博会上搭建的展架组合　　　　⊕ 图 3-36　伦敦现代设计博物馆展架

在中小型展示活动中，X 形展架、拉网展架、易拉宝展架等便携式成品展架也是常用的展示设备。

三、展台

展台是承托展品、实物、模型、沙盘和其他装饰物的道具，是保护和突出展品的重要设施之一。 展台的种类繁多，设计师应根据不同的主题进行选择和设计，展台的形状一般有方形、圆形、三角形等各种几何形体和异形体等类型，其大小和样式应根据展示的内容和展品的尺度而定。

大型展台一般都为大型展品所用，其高度一般都较低（图 3-37 和图 3-38）。

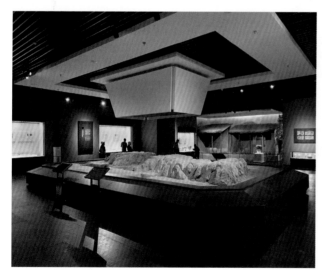

⊕ 图 3-37　河南省博物馆大型展台　　　　⊕ 图 3-38　爱丁堡苏格兰国家博物馆个性化展台

小型的展台多为简洁的几何形体，如方柱体、长方体、圆柱体等，具有灵活性和机动性强的特点。方柱体平面尺寸一般有 20cm×20cm、40cm×40cm、60cm×60cm、80cm×80cm、100cm×100cm、120cm×120cm 等。一般展台平面面积越大，高度越低（图 3-39 和图 3-40）。

根据展台的结构和组合方式，展台还可以分为固定式展台、组合式展台、套装式展台、标准展台、异形展台（图 3-41）、动态展台等类型。动态展台设计的运用是现代展示中在静态的展示过程中追求动态的一种表现。动与静的结合能使展示的过程变得生动活泼。

🔆 图 3-39 蓬皮杜艺术中心各种方体展台

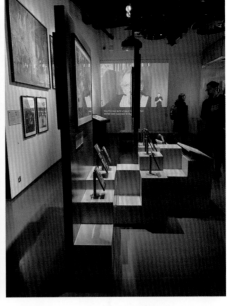

🔆 图 3-40 伦敦博物馆立方体组合展台

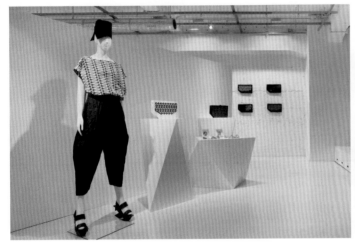

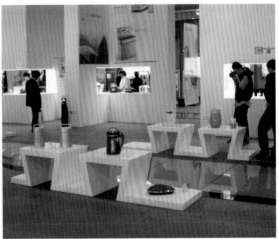

🔆 图 3-41 各种异形展台

四、展板

展板是展示空间中传达信息的重要媒介,主要用来张贴图片、图表、图纸、文字和绘画作品等平面展品,根据需要,也可以钉挂实物、模型和主体装饰物等立体展品。图 3-42 中不拘形式的展板形态设计既展示了内容及分隔了空间,又活跃了展场气氛。

展示版面内容所用的展板大多数是与标准化的系列展架道具相配合,都遵循标准化、规格化的原则进行设计,同时兼顾材料和纸张的尺寸以降低成本和方便布展,另外,还要考虑运输和储存的需要。

展板的尺寸规格一般有下面几种。

1. 小型展板

小型展板一般尺寸为 60cm×90cm、90cm×120cm、60cm×60cm、90cm×90cm 等,厚 15 ～ 25mm。

2．大型展板

大型展板可用作隔墙，一般宽度为 160 ~ 240cm，高度为 220 ~ 360cm，既可直接在板面上粘贴图文内容，也可以将其作为背景悬挂轻质的展板，还可以在展板上挖出镂空或作一些凹凸变化的效果，用于增加装饰性展示效果。图 3-43 中，超大的圆形和圆形片段从墙壁上切割出来，它们的两面都覆盖着 DLW 产品的拼贴画，并作为旋转圆盘镶嵌在墙上。这些元素允许参观者直接与展台互动，并以一种有趣的方式与产品世界互动。

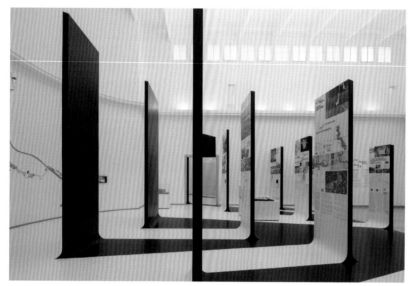

🔆 图 3-42　不拘形式的展板形态设计

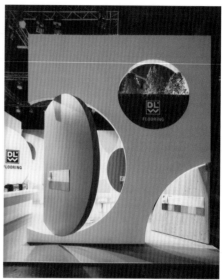

🔆 图 3-43　德国 DLW 地板展示空间

3．拆装式展架上的展板或吊挂式展板

尺寸大小一般以 30cm 为模数，有 90cm×120cm、60cm×180cm、120cm×120cm、900cm×180cm、120cm×240cm、240cm×240cm 等规格。流动型展示常采用一些组合连接构件，如多向夹式、八向卡盘式、合页夹子式等，将展板作为平面和有角度的连接和折叠，以满足使用需要。展板的设计制作除了考虑运输、拆装和尺度间的互相配合外，还要考虑它自身的强度、平整度及美观性。

五、其他辅助设施

1．屏障类

屏障展示主要包括屏风、广告牌、艺术造型等，它可起到分割展示空间、悬挂实物展品、张贴文字图形、分散人流等作用，是不可缺少的展示设备。

2．花槽

花槽主要放置在展墙的两端和屏风前，这样既可调节室内空气，又可以装饰空间，使观众减轻观看疲劳，在精神和心理上都得到放松。制作上，不仅可以使用拆装式展架和镶板组装的花槽，还可以制作成多种形态的花槽；材料上，可以用多种材质制作，如塑料、陶瓷、木材、金属等。花槽长度和形状可以随意设计，有时候花槽和方向指示标牌可以结合成一体进行设计。

3．展品标牌

在大件展品上（如轿车、铲车、机床等）使用较大的标牌做说明，而在小件展品上（如陶瓷品、美术作品、衣

服等）要使用较小的标牌或标签做说明。

4. 方向指示牌、宣传广告牌

方向指示牌、宣传广告牌可分为室内和室外两类，室外指示牌的尺寸可大可小，但要稳定，要抗风，材质耐气候性要强（耐晒、防雨），室内的方向指示标牌不可太低，高度一般为 150 ～ 190cm，也要稳定，可防轻微碰撞（图 3-44 和图 3-45）。

（a）展厅方位导视

（b）展览楼层导视

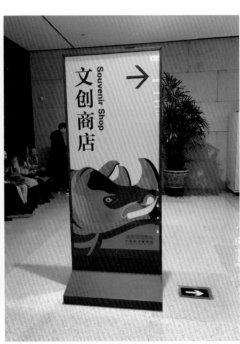

（c）博物馆文创店导视

✦ 图 3-44　各种导视牌

✦ 图 3-45　威尼斯双年展室外宣传牌

5．护栏

围护栏杆柱一般情况下高为 70 ~ 90cm,个别在博物馆里的护栏可高达 120 ~ 150cm。护栏最好使用可拆装式的,横向构杆可为管（杆),也可以是织带或链条、绳索类装置。

6．照明灯具

射灯是展示照明中运用较多的照明灯具,主要用来照亮展板、展墙和凸显某件展品;LED 条形灯常用在展厅天花、挑檐下部和展柜中;可调式地灯常用来照射背景和后面的展品;光导纤维、霓虹灯、激光器、塑管灯带和隐形幻彩映画等照明设备和灯具常作为装饰性照明运用于展示环境中。

7．小型陈列架

小型展架是指在展柜或橱窗中用来展示小件展品的小道具（支架、台座等),可用塑料、亚克力、金属或纸板、木材等制作,尺度一般都不太大。

8．沙盘与模型

凡是不能搬到展场的名胜古迹、建筑群、工业建筑、居民区和重要建筑物等,都可用石膏或塑料、金属、纸板等材料制成沙盘或模型,根据需要可采用不同的比例,便于观众欣赏。

9．视听设备

在现代的展示活动中,充分运用多媒体设备和数字技术,能让观众有更好的体验,从而对展示内容和环境留下更深刻的印象。

10．零配件

凡是有助于搭建、构成完整的展具,方便、安全的零配件(如矮柜玻璃的"包角"、拆装式展架中的托角与夹片、安装横格板用的插销、拆装式护栏柱的罩盖等),都是展厅中不可缺少的用品。

11．装饰器物

凡是能增强展示气氛和效果的用品,如风灯、宫灯、绣球与彩带、折纸拉花、标志旗与刀旗、会徽与图案、圆雕与浮雕、花草等,可以根据情况选用,都会给展示增添光彩。

❀ 设计要点

展示陈列视觉效果的优劣主要取决于对展示道具与展示灯光设计及施工的要求,因此,在对展示陈列方式设计时,要特别注意以下几个方面的问题。

（1）展示设计中的道具必须符合人体工程学的要求,高度尺寸要合适,不能让观展者总是弯腰或仰头看;台阶的高度与宽度要合理,要既安全,又不容易使观展者感到疲劳;外表色彩要单纯,不要喧宾夺主,要有助于突出展品;展具里的光线不要直射入眼,玻璃柜上不可产生映像等。

（2）在有布展时间限制的展览中,尽量使用能拆装、组合的展具。一方面,能节省施工的时间,还可以省运输与储存空间;另一方面,可重复利用,组合的展具陈列方式具有可变性,能增加展示的魅力。

（3）要注意展具的安全要求,应选用坚固、耐用、防火或阻燃的材料,结构合理、符合相应的结构与防火规定,同时要便于施工与维修,确保使用中不出事故。

（4）经常拆装的展具不要选用过重的材料（如石料等）,可选用轻质、坚固耐用的材料（如铝板等）制作展

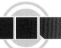

示道具,这样既方便运输与布展,又能减轻劳动强度。

(5) 展示道具的设计不要在色彩和光亮度上过于突出,否则将不利于衬托展品。金属展具的外表一般要乌光化、钢管喷砂打毛、烤蓝或涂亚光漆,主要是避免眩光的产生;还要避免展品表面的照度参差不齐造成大范围的斑驳或暗角位,导致错觉和视觉压力等反效果。

练习题

1. 实践作业

任选 3～5 张展示场所图片资料,对其陈列方式和道具运用进行分析和说明。

2. 思考题

(1) 展品陈列有哪些艺术表现方式? 任选 3 种陈列方式进行案例式分析说明。

(2) 展示中常用的道具有哪些? 具体设计时需要注意哪些问题?

第四章
展示版面设计

本章知识点：本章主要介绍展览版面设计的类别和展示版面的功能与形态，讲述版面设计的原则和基本要素，以及版面组合构图形式和网格设计方法。

本章学习目标：了解展示设计不同类别版面的特点和设计方法；了解展示版面的设计原则和基本要素；掌握展示版面设计的组合构图形式和网格设计方法。

展示艺术的版面设计类型有很多，大体可归纳为展览版面设计、宣传册设计、展会招贴（海报）设计以及参观票券（请柬与参观券）设计四部分。本章重点讲述展览版面设计的相关内容。

第一节　展示版面设计类别及形态

展示版面设计是指展示空间的展板、展墙、灯箱等立式界面的平面设计。展示版面设计可以分为主题版面设计、信息说明版面设计、指示牌版面设计等类型。

一、主题版面设计

主题版面设计主要表现的是展示的主题名称、企业或产品标志等内容，使布展者对参观者的身份和主题一目了然。主题版面设计一定要使展示主题名称、标志等主题内容醒目、突出。在用色方面，如果是企业或产品类的展览，应以企业或产品标志的标准色为主选色，这样能使主题更加突出（图4-1和图4-2）。

二、信息说明版面设计

信息说明版面设计主要是指针对展品（展示内容）或企业等进行介绍或展示说明的版面设计。设计手段通常图文并茂，根据不同的展示内容可运用不同的形式表达（图4-3）。

三、指示牌版面设计

指示牌版面设计是指放在展览会场内外，采用悬挂、立面张贴、地面铺贴等手段对展位方向、具体位置进行指示或对展览路线进行引导的版面设计（图4-4）。

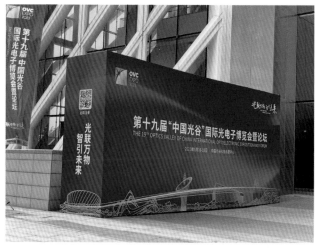

🔅 图 4-1　第十九届"中国光谷"国际光电子博览会
　　　展览主题版面

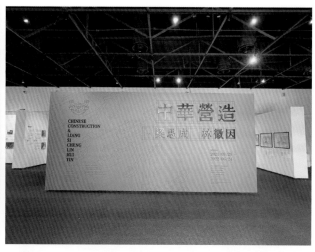

🔅 图 4-2　梁思成、林徽因"中华营造"展览主题版面

🔅 图 4-3　梁思成、林徽因"中华营造"主题展览信息展示版面细节

🔅 图 4-4　各种室内外指示牌

会展类的指示牌版面内容一般包括展览标志、展览名称、方向箭头、方位或其他说明文字等。楼层标识或具体地点标牌版面设计以个性化、简洁明了、容易识别最为重要。图4-5是伦敦巴比肯艺术中心楼层墙面导视设计。

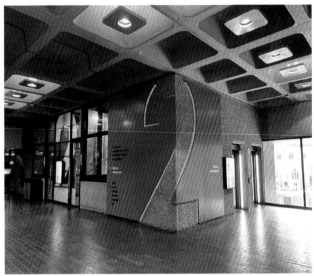

⊕ 图4-5　伦敦巴比肯艺术中心楼层墙面导视设计

图4-6为伦敦国家海事博物馆室内标识,该标识的设计灵感来源于一只儿童玩具船。标识的形状和结构与船帆的形状和结构组成有关,直立的标牌象征着玩具船体上的桅杆。每一个标志都有其独有的颜色和编码,不同的编码代表着不同的楼层,不同的颜色表示不同的方向,每一个标志所呈现的颜色都取决于在博物馆大楼里的位置。

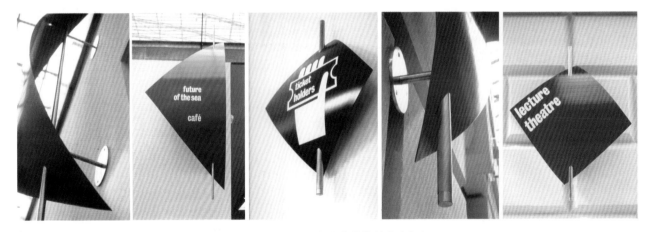

⊕ 图4-6　伦敦国家海事博物馆室内标识

四、展示版面形态

根据展示空间,版面的形态主要可以分为平面型、弧面型两种。在展示设计中,可以通过展板和展墙的不同排列、分隔和造型,构成不同的展示环境和空间形态,引导观众视觉关注点不断变化,使重点信息更加突出(图4-7～图4-9)。

🔆 图 4-7　平面型版面形态（伦敦设计博物馆）

🔆 图 4-8　弧面型版面形态（武汉第六届设计双联展）

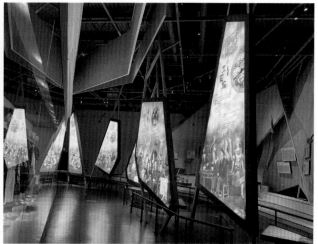

🔆 图 4-9　特殊造型平面型版面形态（武汉长江文明馆感知文明厅）

第二节　展示版面设计原则

一、整体性原则

1．主次分明，主题突出

版面设计应从信息传播的角度出发，注重版面视觉动线的流畅性、顺序性。版面的空间层次、主从关系、视觉秩序应清晰及有条理，不要形式大于内容，影响观众对主要信息的阅读。

2．注重版面的整体构成

图形文字、编排元素与背景彼此之间无论是有彩色还是无彩色，在视觉上都可以归纳为黑、白、灰三种空间

层次关系,这种明度对比会使一些元素比其他元素更突出,从而使信息层次更加分明(图4-10)。

版面设计要注重展示版面的整体吸引力和连续的视觉效果。在进行版面设计元素编排时,不能只注重单个版面的构图完整性,还应注意整体布局的连贯性,过分强调版面的对比关系则会使画面很乱。

二、统一性原则

1. 内容和形式的统一

展示版面的设计,首先要考虑整个展示的内容、性质和展示空间的形式风格,应在整体设计思想的统一指导下进行统筹和布置。版面设计中,艺术化的形式是吸引观众的重要手段,形式的本质作用是加强信息的沟通和传播,版式的形式风格与所传播的内容应相协调(图4-11)。

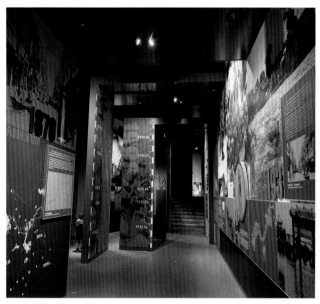

⊕ 图4-10 图文排列时注重了黑、白、灰的运用　　⊕ 图4-11 注重内容和形式相统一的版面设计

2. 对比与统一

在版面设计中仅有统一,会使视觉效果略显呆板。版面设计中可采用图文大小对比、字体粗细对比、疏密对比、色相及明度的对比、直线曲线的对比、集中与放射等对比手段来丰富画面。利用图片色彩及明暗的变化、图文搭配比例的变化,形成版面的节奏和韵律,使版面效果更加完美。

相同的特征和造型在画面各处反复出现,就会产生一定的统一性和节奏感。要使版面与版面之间构成对比和谐的统一体,可在设计中有意识地注意增加同一色彩、同一网格结构、同一整体分区、同一标题字、同一正文布局、同一局部特技、同一图片处理手法、同一空白空间等同一因素,这些同一因素将使对比的各编排元素能有机地联系在一起。图4-12是在北京国家博物馆举办的第五届艺术与科学国际作品展暨学术研讨会上使用的宣传墙板和立板。同一主体宣传,版面尺寸和形态不同,但版面形式、色彩和设计风格具有统一性。

三、简洁性原则

版面设计中传达的信息应简洁、明了、清晰,不是信息越多越好。使用字体、图片或其他任何符号都应该精练,可有可无的装饰不要用。

⊕ 图 4-12　北京国家博物馆第五届艺术与科学国际作品展暨学术研讨会宣传版面

第三节　展示版面设计的基本要素

文字、图片、图表、色彩、版面装饰等是版面设计的主要基本要素。

一、文字

1. 版面文字功能

文字在版面设计中有以下两大功能。

（1）传达信息。文字是版式设计中最重要的信息传达工具，在展示活动中，绝大多数的信息都是靠文字阅读来获取的（图4-13）。

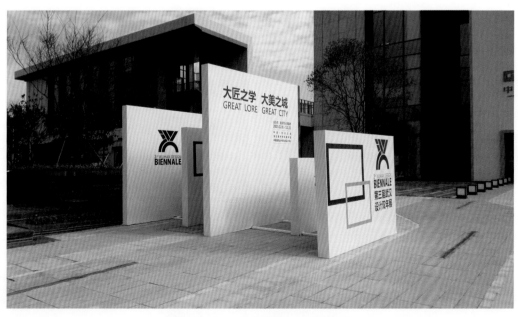

⊕ 图 4-13　户外展览信息文字传达

（2）作为装饰图案符号。以字体的笔画及结构作为变形的基础，可以塑造字形装饰图案。字体的粗细变化、大小变化、疏密变化、明暗反差变化等形式都可以带来一定的装饰作用。

2．版面文字类型

版面文字一般有标题字、副标题字、引文、正文、图片说明文字、图标文字等。根据文字功能，可以分为说明性文字和表现性文字两类。

（1）说明性文字。说明性文字一般应用于小标题、正文说明、图片说明等。说明性文字需要有良好的阅读效果，在编排时要注意文字的行距需大于字距。

（2）表现性文字。表现性文字一般用作大标题或者画面的肌理背景，可以通过对字体的形象化设计、意象化设计、装饰化设计、立体化设计及投影设计等形式获得。图 4-14 为 2022 武汉双联展招贴海报"艺"字在画面中的表现运用。图 4-15 为融创武汉 1890 楼盘"归心生活体验馆"展示空间以文字为主题表现的墙面展示。

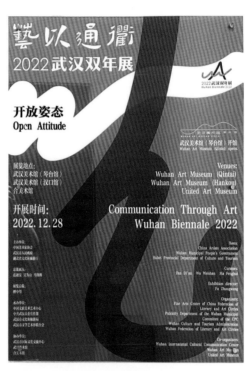

图 4-14　2022 武汉双联展招贴海报"艺"字在画面中的表现运用

图 4-15　融创武汉 1890 楼盘"归心生活体验馆"展示空间以文字为主题表现的墙面展示

3．标题字的位置与选择

标题字的选择对整个版式编排起着重要作用，如字体选择得体、字体特效到位，可在版面上表现出不同的气氛，对设计内容有明显的强调作用。标题字的位置设计不一定千篇一律地置于段首，居中、横向、竖向或边置等编排皆可，还可直接插入字群中，以求用新颖的版式打破旧有的规律（图4-16）。

✛ 图4-16　标题字在左上角的版面设计

4．文字编排方法

文字编排常采用的手段有左右取齐、齐左或齐右、中间取齐以及文字绕图编排等。

（1）左右取齐排列。文本段落左右两端齐行排列，整齐美观，形成一个面。

（2）齐左或齐右排列。齐左排列（图4-17），行尾听其自然；齐右排列，行首可长可短。这种排列方式段落显得自然、不死板，有优美和节奏感。右对齐的格式每一行起始部分的不规则增加了阅读的时间和难度，只适用于少数情况。

（a）杜塞尔多夫美术馆展览宣传海报　　　　（b）广州中芬设计园展厅墙面图文

✛ 图4-17　齐左文字排列

（3）中间取齐排列。以版面的中轴线为准，将各行中央对齐，形成文字两端各行长短不一而又对称美观的效果。这种排列方式能使视线集中，具有优雅、庄重之感。但有时阅读起来不方便。在正文内容较多时，不宜采用这种编排方式。

（4）文字绕图编排。沿着不规则的图形轮廓边缘排列文字，给人自由、活泼的感觉。

5．文字的易读性

易读性是文字编排的前提，文字的不当编排会造成易读性降低，从而妨碍人们阅读，清晰易读是文字编排的重点所在。

影响文字易读性的常见因素有字体风格、字体粗细和大小、字行长短、字距、行距、段落间隔等。良好的字距和行距编排有利于版面整体视觉效果的表现。一般正文文字的行距应大于字距，行距与字距之比通常为 3∶1 或 4∶1，且以行间间距小于字的高度为宜。外文字母的排列应考虑人的大脑和眼睛在阅读材料时所能承受的每行长度极限，以 39 ～ 52 个字母的长度为宜，因此，字号必须随着字行的加长而增大。

🦢 设计要点

（1）文字和数字的各种视觉因素都是设计的因素，文字与数字的体式、大小和颜色必须有统一的设计或选定。

（2）不同的字体具有不同的情感表达，字体的选择应适合展示的内容，特别是主标题字和副标题字，在字体选择时，一定要与主题表达的情感相一致。黑体常用于正式场合的标题、严肃慎重的文字说明；宋体、老宋体等适合表现具有历史感与书卷气（庄重）的文字；楷书等则比较活跃；大粗体字易造成强烈的视觉冲击力；细小字体温和，能引导视线连续阅读。

（3）版面中的文字字体不宜太多，同一版面最好不要超过 4 种字体，字的颜色控制在三种以内，颜色太多版面会显乱。汉字的基本字体是宋体与黑体，外文的基本字体是文艺复兴字体、古典主义字体和现代自由体，这些基本字体在版式设计中使用最多也最为广泛。

（4）文字编排时尽量避免标点符号纵向成列，以免造成垂直的空白。

（5）文字编排质量取决于文字部分与非文字部分之间的关系，不可忽略文字编排外的空白空间。图 4-18 为"基弗在中国"美术展览（中央美术学院美术馆）主题文字在不同场景下的运用。

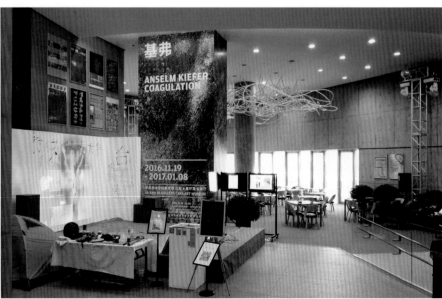

⊕ 图 4-18 "基弗在中国"美术展览（中央美术学院美术馆）主题文字在不同场景下的运用

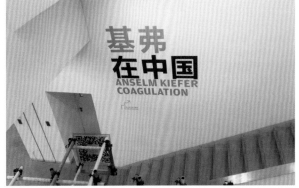

⬆ 图 4-18（续）

二、图片与图表

1. 图片

图片是展示版面设计中的重要组成元素,有人甚至形容图片是版面的眼睛。人们在浏览版面时,一般首先注意到的就是图片。一方面,图片可以活跃和装饰画面,增强读者的阅读兴趣;另一方面,图片形象比较直观,它可以跨越语言障碍,让读者最快地了解宣传信息（图 4-19）。

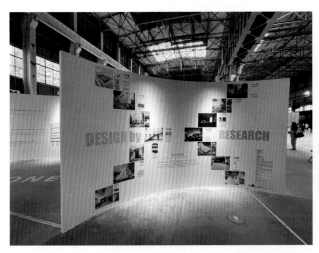

⬆ 图 4-19　不同形式的图片排列

🌀 设计要点

（1）图片的选择不能单纯追求画面美观,应当选择能明确反映主题的照片或图片。所选的图片要注意其色彩与版面色彩尽量协调一致,图片整体色调和内容形式尽可能和谐统一。

（2）要注意选择图片的像素质量,保证打印后的清晰效果。

（3）图片的裁剪也非常重要,在裁剪时,要从版面内容和审美角度两个方面考虑,尽量去繁就简,舍弃图片中无所谓的部分,使主要形象更加突出。

（4）版面中的图片尺寸也不宜过大,最好图片之间尺寸的变化有一定的比例关系。图片的规格也不宜太多。

（5）还应注意调整各张图片的色彩和明暗关系,以及图片色彩与底色的关系。

2. 图表

图表具有直观、简洁、明了的特性。形象感和可视化强的图表在展示版面中也较为常见,特别是在总结性与

规划性的展览会上,展板上会有大量的图表。图表形式最常用的有条形、柱形、饼形、曲线和折线等类型。

❧ 设计要点

图片与图表应用时应与整个版面保持一定的比例,过大或过小都会使人观赏时不舒服。

三、色彩与版面装饰

1. 色彩

版面是展品及整个环境的背景,因此,版面的色彩设计非常重要。展示版面的色彩主要由版面底色、文字与数字色彩、图片色彩和装饰色彩等组成。进行色彩设计时,应把握整体色彩搭配协调的原则,好的色彩搭配可以使观众心情愉悦,增强展览效果。

❧ 设计要点

(1) 展示区域的版面色彩设计应简洁,并有一个主色调,在求得大色调相对统一的前提下,可采用色相差异较小的同类色、近似色来丰富色彩的层次。图 4-20 中,红色基调的运用体现了丰收、喜庆,与"成果展"主题相吻合。

⊕ 图 4-20　苏州工业园开发建设十五周年成果展

(2) 企业标准色作为展示版面和环境的主色调,是常用的手段之一。在展示设计中,应考虑展示整体色彩服从于企业标准色和应用色的约束。辅助色彩可以在应用色彩的基础上适当变化。

(3) 标题字与版面底色必须要对比鲜明,在色彩上不宜太靠近;图片说明文字也应与版面底色有鲜明的对比关系,这样会便于阅读。

2. 版面装饰

版面装饰主要是指用线条、图案、套色等形式进行的衬托版面的各种装饰。版面装饰的主要作用是在必要的时候活跃版面,弥补版面的不足。

❦ 设计要点

　　展示版面的主要功能是进行信息传达,装饰只能起到美化版面、引导阅读的作用,因此,版面无论怎样装饰,都不能喧宾夺主、画蛇添足。宁可无装饰,也不要滥用装饰。

第四节　展示版面的版式设计

　　展示版面设计不同于广告招贴设计,广告招贴中一般每件作品相对独立,而展示版面则很多是多个版面组合的系列表现形式,因此,必须注意版面展示的整体效果。在设计中,如果只注意单体局部的布局而忽略整体,会造成散乱与不统一的视觉感受。因此,展示版面的版式设计就显得非常重要。

一、总版式与分版式

　　版面的格式或构图形式就是版式。版式可分为总版式和分版式两类。

1．总版式

　　总版式是展示版面的基本形式。通常每个展厅的版面设计中,一般会根据版面的大小和形式有一个总的版式设计要求,对版面的标题位置、文字体式、配色、图片的形式、设计网格结构等做统一安排,并以一个相对固定的面貌出现,以传达出参展机构或展品的特征与形象信息。

2．分版式

　　分版式是在总版式确定之后各个具体版面的排版,各分版式的设计形式和风格等都必须在总体设计的前提下进行。总版式是各具体分版式的设计根据,也是风格和形式统一的前提;分版式的设计应是统一中有变化,变化中求统一,如此才能取得丰富、活泼的艺术效果,从视觉上吸引观众(图4-21)。

⊕ 图 4-21　统一中有变化的系列分版式设计

二、版面的组合构图形式

　　版面的组合构图形式概括起来可以分为规则类、不规则类、混合类三大类。

1．规则类

规则类展览版面是指有规律可循的、极易得到整齐划一的效果的版面，如网格式、边条式、等分式、并列式、对应式、交错式、辐射式、斜置式、斜分式、竖排式（垂直式）、标题定位等。

2．不规则类

不规则类展览版面是指没有严谨的规则，自由随意构成的版面，如散点式、蒙太奇式、出血式、阶梯式、重叠式、错位式、聚点式、构成式、渐变式、波浪式等。

3．混合类

混合类展览版面是指将以上两类版面进行拼接组合，以取得丰富而有变化的效果，如上下组合式、上中下组合式、左右组合式、左中右组合式等。图 4-22 中，混合类构图形式的展览排列，创意性地将展示内容和主题表达陈列于满墙的墙纸上。

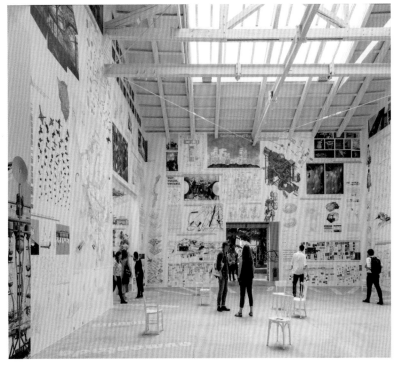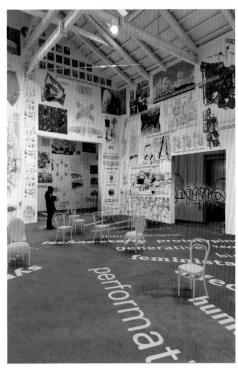

图 4-22　2018 年威尼斯双年展的西班牙展馆

三、网格设计

版式设计不是简单的文字、图片、图表的排列，而是运用形式美的法则来进行各种视觉元素的经营或编排，以获得良好的视觉效果。

运用网格进行版面的编排设计是展示版面中常用的编排方式。网格是一种包含一系列等值空间（网格单元）或对称尺度的空间体系。网格由垂直线与水平线相交构成网格单元，一个两栏三行的网络称为 6 单元网格（或 2×3 网格），一个三行四栏的网络称为 12 单元网格（或 3×4 网格），一个六行四栏的网络称为 24 单元网格（或 4×6 网格），依次类推就可以划分很多种单元网格。以文本为主的版式，通常使用两栏或三栏简单的网络。对于以插图、图片为主的版式，通常使用三栏以上复杂的网络（图 4-23 ～图 4-26）。

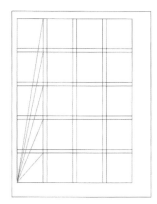

⊕ 图4-23 在20格网络系统中有20种不同大小的格式

Flächenelementen, soweit sie als «gebaut» es Material vorhanden

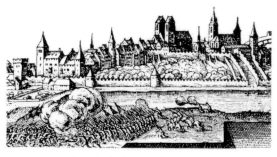

⊕ 图4-24 20格网络系统图文排版实例

⊕ 图4-25 在32格网络系统中的32种不同大小的格式

⊕ 图 4-26　32 格网络系统的版面草图

　　利用网格进行排版虽然可以为设计师带来很多方便,但网格并不是最终的结果,不能因为网格而限制了创意。网格设计不是简单地把文字和图片并列放在一起,而是从画面结构的相互关系发展出来的一种形式法则,其特征就是重视比例感、秩序感、连续感、清晰感、时代感、准确性和严密性。网格一旦建立,各栏文字或图片的宽度、长度便可以随便调整,并且可以占用多个网格单元。网格越复杂,设计就越具有灵活性(图 4-27 和图 4-28)。

　　如图 4-29 所示,三维空间内部墙面等大的不同单元结构有助于随时更换其中的某个信息设计内容,并在相同尺寸的网格中设置文本和图片。

图 4-27　展会折页对开页的网格

图 4-28　文本与图片在三维空间内部立面上的网格划分

图 4-29　三维空间内部墙面等大的不同单元结构

练 习 题

1. 实践作业

任选 2 ～ 3 张展示版面设计图片,用网格设计方式来分析它们是如何进行版面设计的。

2. 思考题

（1）展览版面设计分为哪几个类别? 版面设计的原则是什么?

（2）展示版面设计的基本要素包括哪几个内容? 文字排列时需要注意哪些原则?

知识点：本章主要介绍了展示照明的类型和具体应用，讲述了展示照明的设计程序和基本原则，以及展示空间色彩的构成要素和设计原则。

本章学习目标：了解展示照明的类型和不同展示区域的具体照明应用，掌握展示照明的设计程序和基本原则，掌握展示空间色彩的构成要素和设计原则。

第一节　展示照明设计

电影大师费里尼说过："光就是一切：主旨、梦想、情感、风格、色调、格调、深度、氛围、叙事、意识形态。光就是生命。"人们的生活离不开光，没有光就没有一切，物的形象只有在光的环境下才会被感知，光令空间、环境、物体富有生命。在展示设计中，通过对光的塑造可以影响观众的心理感受，光是设计师渲染展示空间氛围、表现展示造型艺术、创造空间情调的重要手段。

展示设计主要有人工照明、自然光照明、人工与自然光结合照明三种光照形式，无论采用哪种照明方式，其光环境都要能满足观众观看展品的照度要求（足够的亮度、观赏清晰度、合理的观赏角度），还要考虑视觉艺术效果。

自然光照明具有不可控制性，晴天照度强，阴雨天照度弱，主要用于户外以及室内有窗户、透明顶棚的展厅；人工照明具有性能稳定、容易控制效果的特点，是展示设计的主要照明方式。从节能环保的角度，人工与自然相结合的照明方式是最佳照明方式。下面主要从人工照明的角度来讲解展示照明设计的有关知识。

一、展示照明的类型

根据照明灯具的布局形式和功用，可以分为一般照明、局部照明、重点照明、装饰照明、应急照明、安全照明等类型。

1．一般照明

一般照明又称为整体照明，是不考虑特殊空间或部位的需要，为照亮整个场地而设置的照明方式。该照明方式的特点是光线较均匀，空间明亮，但不突出重点。图5-1为中东莱拉·海勒画廊通过发光顶棚进行空间整体照

明。图 5-2 为北京 798 尤伦斯展厅，展厅以发光顶棚整体照明为主，光线明亮柔和，无眩光和阴影，观者参观艺术作品有很好的体验感。图 5-3 为中央美术学院美术馆，其发光顶棚是展示空间的主要照明方式，同时，顶棚还安装了射灯作为局部或重点照明用。

⬆ 图 5-1　中东莱拉·海勒画廊

⬆ 图 5-2　北京 798 尤伦斯展厅

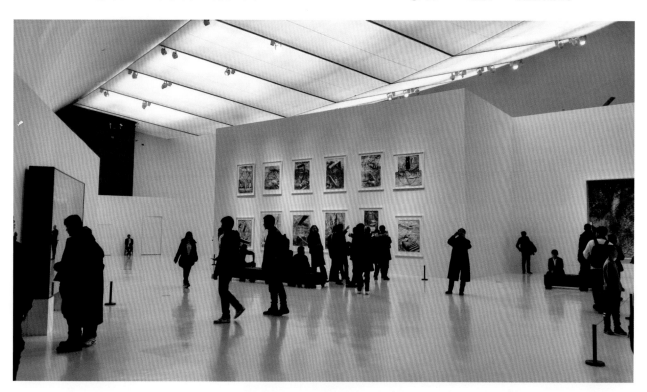

⬆ 图 5-3　中央美术学院美术馆

2．局部照明

不特别考虑整体环境照明，只为满足某些空间区域或部位的特殊需要而设置的照明方式。如图 5-4 ～图 5-6 所示，展厅的照明都是以点光源为主，顶部的射灯是展示空间的主要照明方式。

3．重点照明

为了强调特定的目标和空间而采用的高亮度的定向照明方式称为重点照明（图 5-7 和图 5-8）。

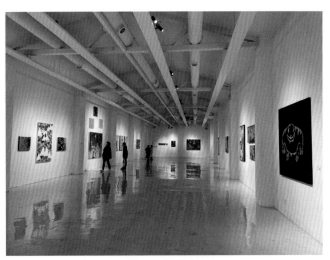

⊕ 图 5-4　耶鲁大学美术馆（路易·康设计）　　　　⊕ 图 5-5　武汉东湖杉美术馆

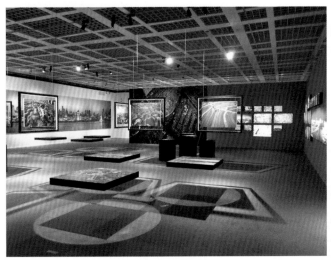

⊕ 图 5-6　上海城市规划展示馆

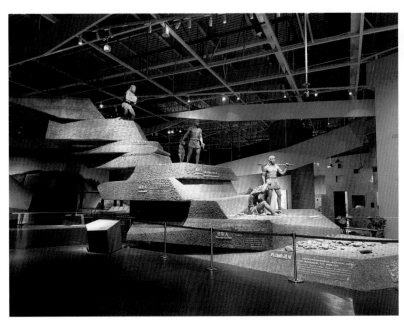

⊕ 图 5-7　长江文明馆：感知文明厅　　　　　　⊕ 图 5-8　2022 武汉双年展

4．装饰照明

为了增强空间的变化和层次感，用来制造特殊氛围的照明方式称为装饰照明。图5-9中，金属垂帘上方的LED小射灯在双层垂帘的遮挡下，投影到地面的光影形成了上下对应的图形光效，美轮美奂。垂帘在光影的作用下也如瀑布般地吸引着人们的视线和注意力。

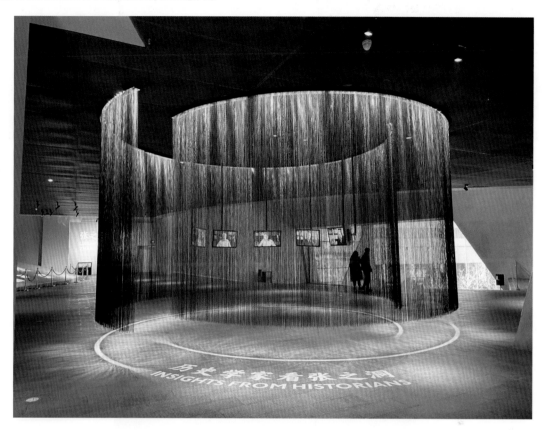

⊕ 图5-9　张之洞与武汉博物馆

5．应急照明

正常照明因故熄灭的情况下，能启用并继续维持工作的照明方式称为应急照明。

6．安全照明

在正常和紧急情况下，都能提供照明设备和照明灯具的照明称为安全照明，如"安全通道"的指示灯照明。

二、展示照明的应用

不同的展示空间和展示内容应根据展品和氛围的需要合理采用顶光、背光、耳光、面光和脚光等不同照射方向的灯具来布置，多种照明手段的运用可以增加空间的层次感。在光源的选择上，LED灯光系统由于环保、节能等性能优点，已广泛运用于展示照明的方方面面，比如，展示空间的重点照明和局部照明以LED射灯运用为多见，装饰照明的连续光带设计也多选用LED灯带或灯条。

1．展墙与展板照明

展墙与展板照明多采用直接照明方式。一种是在展墙与展板的前上方采用射灯照明，另一种是在展墙或展板的顶部设灯檐，还有一种是利用与展架配套的带轨道的射灯照明（图5-10和图5-11）。

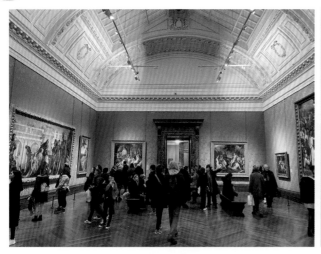

（a）英国国家美术馆 　　　　　　　　　　　（b）武汉合美术馆

图 5-10　在展墙（展板）的前上方顶部空间安装轨道射灯照明

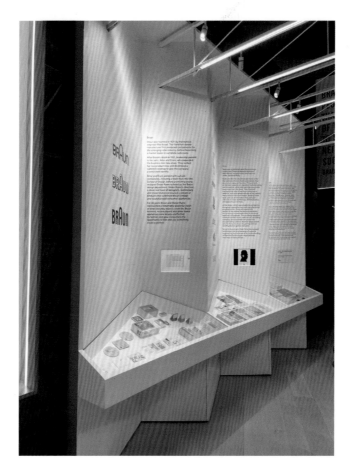

图 5-11　在展墙的上部安装灯具进行照明（伦敦设计博物馆）

2．展柜的照明设计

　　展柜的照明是采用底部磨砂或喷漆玻璃透光照亮展口和展柜顶部、上下方边角或檐口安装光源的照明方式。对于上部直接是透明玻璃外罩的展柜,经常会采用直接在天花顶上安装筒灯、射灯等直接照明的灯具进行照明,或者运用多种照明方式一起进行照明（图 5-12 ～图 5-15）。展柜的亮度一般是基本照明的 1.5 ～ 2 倍,重点展柜是基本照明的 3 ～ 4 倍。

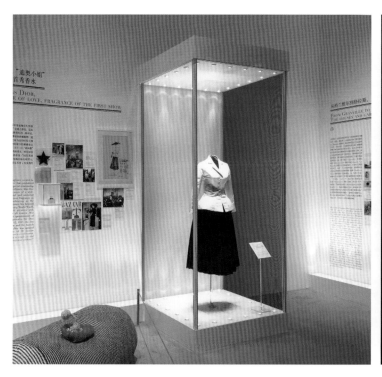

⊕ 图 5-12　展柜顶部和下部皆安装 LED 小射灯的照明方式
（"迪奥小姐"展览）

⊕ 图 5-13　展柜上部以整体发光的形式进行照明
（中国扇博物馆）

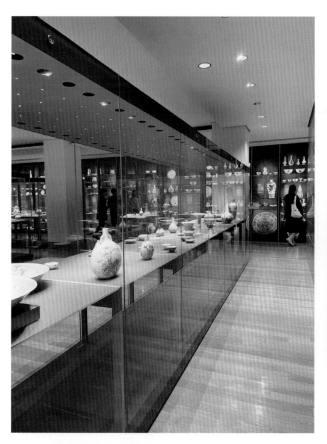

⊕ 图 5-14　展柜上部以安装小射灯的形式
进行照明（大英博物馆）

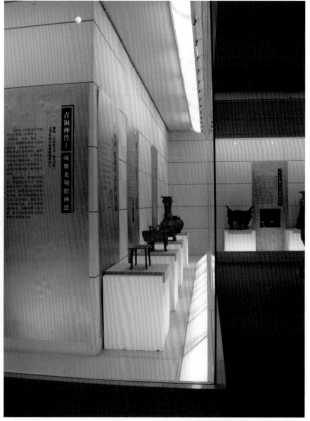

⊕ 图 5-15　展柜上下部边角皆采用整体发光的
形式进行照明（河南博物院）

3．展台照明

展台照明常采用在展台上部架设吊灯或在展台上直接安装射灯的方式进行照明（图 5-16 和图 5-17）。

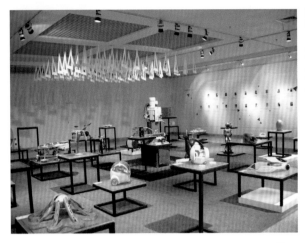

⊕ 图 5-16　利用轨道射灯进行展台照明和空间氛围营造
　　　　　（武汉美术馆工业产品展示）

⊕ 图 5-17　利用轨道射灯进行展台和整体空间照明
　　　　　（芝加哥赖特伍德街展览空间）

4．展架照明

展架照明常采用带夹子的射灯直接照明,或是安装了滑道的灯具照明,或是直接在天花顶上安装射灯照明
（图 5-18）。

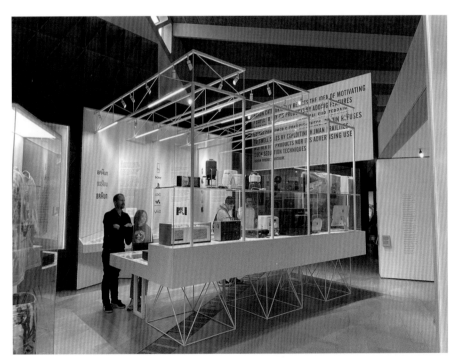

⊕ 图 5-18　伦敦设计博物馆展架照明

5．灯箱照明

灯箱有固定灯箱、活动灯箱等类型,以及亚克力灯箱、软膜灯箱等不同形式,无论是哪一种类型或形式的灯箱,都应考虑布光照度均匀、维修方便等要求。图 5-19 为深圳中芬设计园展厅造型灯箱。图 5-20 中,武汉"人民至上,生命至上"抗击疫情专题展览上的"0"形灯箱,凸显了抗击新冠疫情取得的成效。

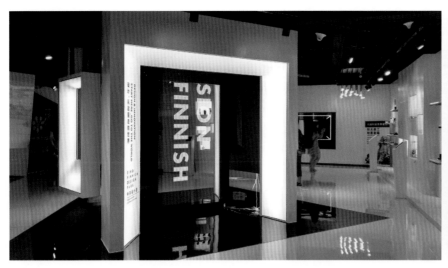

图 5-19　深圳中芬设计园展厅造型灯箱

图 5-20　武汉抗击疫情专题展览上的"0"形灯箱

三、展示照明设计的程序

1．明确照明设施的主要用途和目的

明确展示主题内容,明确照明设施布置的主要用途和目的,以便选择满足要求的照明设备。图 5-21 的沙盘模型展台座体的发光造型设计使大型的展台变得轻盈并具有吸引力。

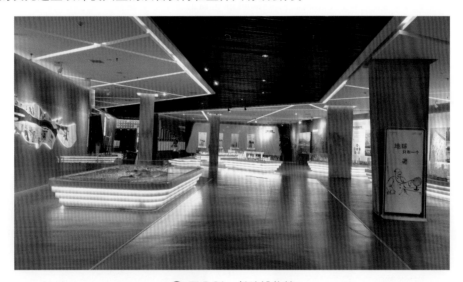

图 5-21　长沙博物馆

2．照度、亮度的确定

确定展示空间光通量的分布,确定展示空间各区域的照度值和亮度。照明应重点突出展示区域,一般情况下,陈列区的照度比所在的观看区域照度要高。

3．照明方式的确定

根据不同展示空间设计的需要,选择不同的展示照明方式。图 5-22 中,自然采光和人工照明采光都来自屋顶上的天窗。建筑屋顶上大块的玻璃最大限度地利用了自然光,日光为参观展品提供了充足的光源,并且日光强度可以调控。天色暗时,安装在天窗两侧灯槽里的轨道式定向射灯可为展品提供照明。

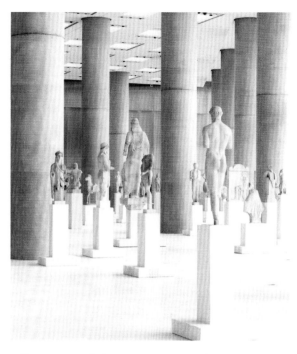

⊕ 图 5-22　希腊雅典新卫城博物馆古代文物馆展馆

4．灯具的选择和布置

　　根据照明方式选择展示照明器具，并确定照明器具的布置方案，对于器具设置角度、距离、方位、安全措施等方面都要全面考虑。还要考虑灯具的大小选用要符合空间体量，灯具的造型、材质与风格符合环境的特点，色彩与环境氛围要相协调。图 5-23 中，该展览空间采用了日光照明和人工照明（吊灯、射灯等）两种照明方式，吊灯的选择与展览空间的整体风格协调一致。图 5-24 中，天棚上采用了漫射照明（发光顶棚）和直接照明（射灯）两种形式，发光顶棚起到空间整体照明的作用，射灯使展柜里的展品更加凸显和成为聚焦点。图 5-25 中，天棚上色彩不断渐变的亚克力发光灯片美轮美奂，犹如长江的波浪一样呈现出无穷的魅力，与地面的曲线波浪图形一起构成了一个灵动的空间氛围。

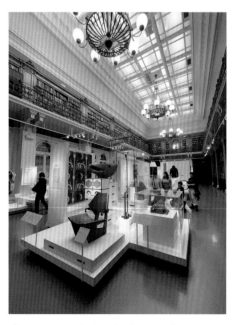

⊕ 图 5-23　伦敦维多利亚与艾伯特博物馆

⊕ 图 5-24　日本美秀美术馆

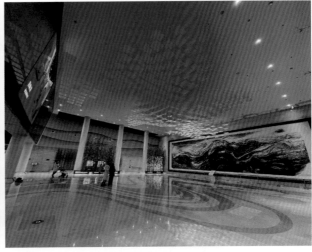

⊕ 图 5-25　武汉长江文明馆梦幻长江厅大厅

5．光源的选择

不同光源的功率、光色、显色性不同,应根据不同展品和展示区域设计的需要来选择光源、光色和型号（图 5-26）。

6．照明设计图绘制

根据设计意图进行照明布局和电器系统图绘制。

7．对展示照明要求的检验

照明设计图纸完成后,要检查照明设计方案是否合理,是否满足照度要求,是否安全和规范,是否绿色照明,是否达到了理想的艺术效果等。

四、展示照明设计的基本原则

（1）不同的功能空间对照度的要求是不相同的,灯具的类型、照明方式的选择、照度的高低、光色的变化等,都应与使用要求相一致。

⊕ 图 5-26　上海城市规划展示馆

（2）在造型、色彩、尺度、材质等方面,应充分运用灯光设计增添使用空间的装饰效果,渲染环境气氛。只有正确选择并运用各种灯具,充分发挥光源特性以及照度、亮度的光色层次与节奏调节布置,才能准确完成展示气氛形象的设计表达。图 5-27 中,吊灯的颜色及造型与萌宠的小汽车展品非常协调,吊灯的直接照明和展台、吊顶等暗藏灯的间接照明营造出了多层次的照明空间效果。图 5-28 中,蓝色的 LED 灯带呈现出水流般的“动态”效果,形象地勾勒出长江水系脉络。

（3）贵重和易损展品应当尽量选用不含紫外线的光源,防止光源中的紫外线对展品的破坏（损伤）,确保安全。

（4）尽量采用先进技术,充分发挥照明设施的实际功效,降低经济造价,不造成过多的电力浪费和经济损失。

（5）应当考虑照明用具在使用过程中的防火、防爆、防触电和通风散热,布线设计要规范,符合国家要求。

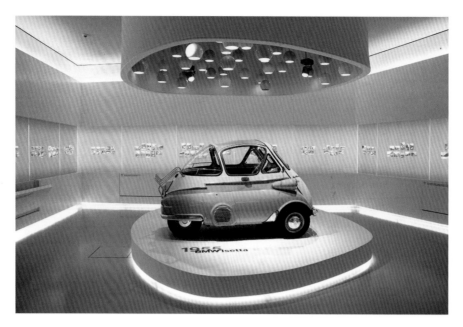

⬆ 图 5-27　汽车展示厅

⬆ 图 5-28　武汉长江文明馆走进长江厅展厅

第二节　展示色彩设计

　　展示空间的色彩设计是指展示中的总体色调、展具色彩、版面色彩、文字色彩、灯具色彩、展品色彩等设计内容。人的视觉感知占全部感知的 80% 以上，而视觉感知中最具优势的是色彩知觉，色彩在展示空间的诸多因素中有着特殊的地位和作用。色彩设计是展厅设计中关键的一环，是设计成败的重要因素。

一、展示空间色彩构成要素

展示空间色彩主要由展示空间主界面色彩、展板色彩、展位色彩、照明光色、道具色彩五部分构成。

1. 展示空间主界面色彩设计

展示空间主界面是指展示空间的墙面、地面和天花,其基本色调必然对整个展览色调起着主导性的作用。

一般来说,展示空间的基本色调可根据展览主题和产品特点来确定,如果是一个历史性题材的展览,在色彩的运用上应以厚重、沉稳的低调为主,来反映一种沧桑的历史变迁;如果是展销性质的展览活动,可以把展区渲染成明快、活跃的高色调,这样可以刺激参观者的消费欲望;如果是一般商业性展览活动,则常采用中性、柔和、灰性的基本色调突出展品。图5-29中,浪漫的玫瑰色笼罩着整个空间,营造出了芬芳宜人的展场氛围。图5-30中,蓝色调界面加强了展示空间的科技感和现代感。图5-31中,富有炎热感的红色墙体和地面色彩体现了沙特炎热的环境风貌。

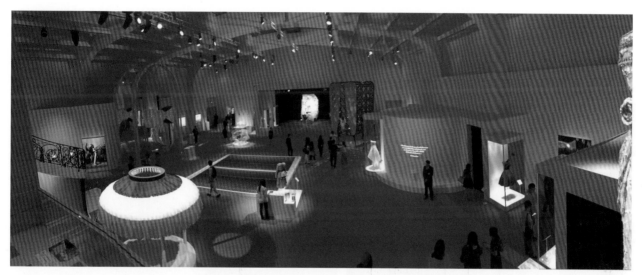

⊕ 图 5-29 北京 798 尤伦斯现代艺术中心展览

⊕ 图 5-30 上海迪士尼雪佛兰体验中心概念车展示空间

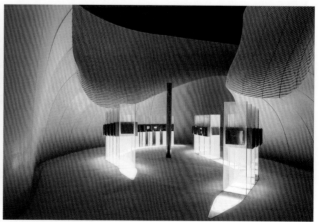

⊕ 图 5-31 米兰世博会阿联酋馆展示空间

2. 展板色彩设计

展板既是承载图片、文字等信息内容的载体,又担当着环境和展品之间的媒介角色,同时,展板也常是墙面的构成部分。

展板的色彩主要包括版面底色、图片色彩、标题和文字色彩等。展板色彩不仅起到协调展场内色调的作用，同时还有传递展览信息的作用。图 5-32 中，以蓝色为展墙（板）底色，体现了"海洋"的特点。

◆ 设计要点

（1）版面的色彩不宜过多，尤其是作为背景的大块色彩。白色和淡色系列常作为版面的色彩，这些色彩的简约、明快效果可以使展品更加突出、醒目（图 5-33）。

（2）整个展厅中，如果运用不同色彩来划分区域，应考虑各个区的色彩能形成一个较为明显的体系，可以运用色彩的三大属性(色相、明度、纯度)来达到这一目的。用色相差异较小的同类色、近似色来构成；用不同的色相，但必须降低彼此的明度和纯度来构成；用相同明度、纯度而不同色相的色彩体系来构成。总之，要始终保持展示区域色彩体系的完整性。

（3）可以运用版面上的文字和图片来作为版面色彩的调和剂，利用它们来加强或减弱色彩的对比关系，如版面色彩对比很强烈，可以用黑白图片来调剂色彩的对比关系。

⊕ 图 5-32　武汉海昌极地海洋公园富有趣味的展墙版面

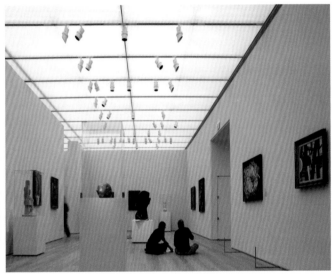

⊕ 图 5-33　芝加哥艺术博物馆

3. 展位色彩设计

展品、道具是展示色彩设计的中心色彩，其他一切色彩设计都是为了更好地体现和美化中心色彩。各个展区、展位不仅要保持自身的特色，还要让彼此之间的色调协调统一，力求做到既有连续感又有区分感，形成一种富有韵律的色彩节奏，如明暗感、冷暖感、疏密、虚实、远近等交相呼应的节奏感变化，还要保证展位色与其他环境色的整体统一。

展位的色彩设计是展示色彩设计的中心所在，关键是要做到以下三点：个性的体现、展品的突出、氛围的营造。大英博物馆的中国和南亚文物展厅的柱子根据展厅左右的分布，分别采用红、绿两种颜色进行装饰，与其他展厅有着鲜明的不同，识别性非常高，并具有自己的特点（图 5-34）。

一般色彩的个性化设计主要是将企业标志色及其延伸色彩作为展位色彩的基调，使整个展位形成一种非常统一、和谐的有别于其他展位的视觉环境。当参观者走进这样的环境，会融入这一和谐的色调，对其产生强烈的反应，在记忆里留下深刻的视觉印象。

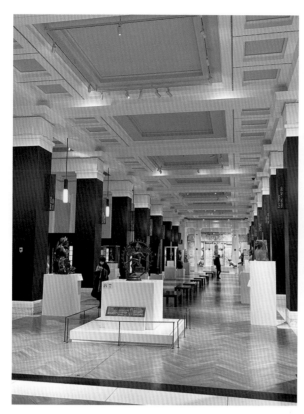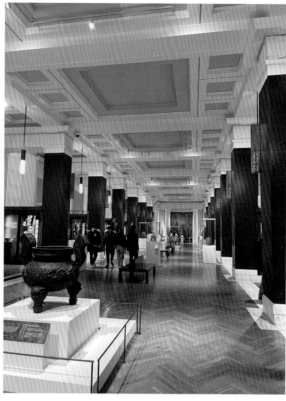

⊕ 图 5-34 伦敦大英博物馆的中国和南亚展馆

4．照明光色设计

照明光色设计（光照色）包括展场内天花板与四壁的照明（大环境）和各个展位内部的光照色两部分，它可以统一、强化展场内和展位内以及整个展区的色调关系。同时，光与色还是设计师渲染展示空间气氛及创造空间情调的重要手段之一。虽然光与色在展示设计中是两个不同内容，但它们之间的关系十分紧密，从某种程度上讲，光源色决定了物体颜色的状态，光是决定色彩的一个重要因素，在色彩设计中应结合光的因素给予统一的考虑（图 5-35 和图 5-36）。

⊕ 图 5-35 同一个篷布结构空间因光色不同而产生不同的色彩效果

⊕ 图 5-36　同一展示空间在不同光效作用下能产生不同的氛围效果

5．道具色彩设计

展览的道具色彩对展品的突出起着确定性的作用。道具和展品的色彩不要太相近，应在色相、纯度、明度和展品色彩上产生一定的对比，同时还要考虑与展示空间界面的色彩既协调又有对比，这样用色能更好地突出展品和协调展示空间（图 5-37）。

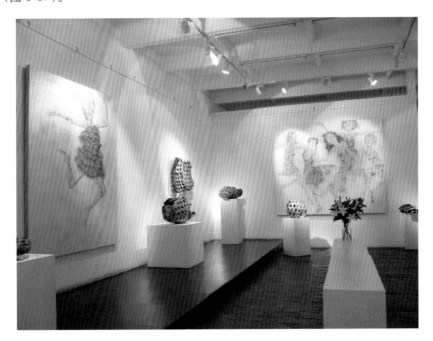

⊕ 图 5-37　白色的展台和墙板很好地突出了彩色的陶艺作品和绘画作品

二、展示空间色彩设计原则

1．统一性原则

同一展厅里，无论是六面体空间还是展柜、展墙、其他展具、照明及装饰等方面，在确定它们各部分之间的色彩关系时，都要做到既有统一感和连续感，又要有个性变化，前后形成节奏感和韵律感，这种变化与展示的主题内容以及信息传播的需要都要吻合。除了色相、明度、纯度外，色彩面积大小是直接影响展示色调的重要因素，展示色彩首先要考虑大面积色的安排；另外，在两色对比过强时，可以不改变色相、明度和纯度，而扩大或缩小其中某一色的面积来进行调和。

总之，设计展示空间时，要注意展厅总体基调色的考虑，否则会出现杂乱无序的色彩，影响整个展区的传达功效（图5-38）。

⊕ 图5-38　空间界面和展示道具采用统一的灰色很好地衬托了色彩斑斓的釉彩展品

2．突出主题原则

展示空间的主题是展品，观众的视觉对象是展品，因此，展示空间的色彩设计应以突出展品为目的。

（1）利用色彩的进退感突出主题。色彩的进退感最大的影响因素是色相，暖色（如红、橙、黄等）具有扩大前伸的特性；冷色则相反，如绿、蓝、紫等，具有后退感。色彩明度对色彩的进退感也有一定的影响。一般情况下，明度高的靠前，明度低的靠后。靠前的色带有膨胀感，后退的色具有收缩感。从饱和度上看，饱和度高的色彩扩张力都较大，尤以暖色为强；饱和度低而浊的色彩有缩小感；此外，有彩色要比无彩色倾向于扩张。从明度上看，明度高的色彩倾向于膨胀，明度低的、暗黑的色彩倾向于收缩。从色相上看，红、橙等色彩趋于扩张，蓝、紫等色彩趋于收缩。展示空间设计时可充分运用色彩的特点突出主题。图5-39中，红色的展台造型在灰色背景的衬托下非常突出和有张力。图5-40中的展览空间是日本设计工作室Nendo为自己参加2018年米兰设计周设计的以运动作为主题的作品。展览空间以黑色为背景，展品以白色为主并用追光照亮，黑与白的对比很好地凸显了展览的作品。

⊕ 图5-39　显得很有张力的展台造型　　　　⊕ 图5-40　2018年米兰设计周展览——运动的形状

（2）利用色彩对体积的影响突出主题。色彩可以影响人们对体积的感觉，鲜艳、明度高以及暖色调的色彩使

物体的体积感增大；灰暗、明度低的、冷色调的色彩使物体的体积感减小。明亮的白色面看起来会比它的实际面积大,黑色或深暗的面看起来要比它的实际面积小,即大小相等的黑、白色面中,白色面看起来体积感大,黑色面看起来体积感小。在展示空间设计中,可根据展示面积和展示内容来决定色彩的基调,如过大的物体可用收缩色;要突出、加大某部分物体,则可用明度高的暖色系等。在展示空间色彩设计中,可以根据展区的面积、周围环境、展示内容和展示数量来决定色彩的基调。

(3) 利用色彩的欢乐和沉静感突出主题。色彩的欢快和沉静感主要取决于色彩的冷暖,暖色以红、橙、黄为主,纯度较高的色彩使人感到欢快,而冷色,如蓝、绿色等则使人沉静,彩度越低则沉静感越强。宁静的氛围可以延长观者停留的时间。白、黑以及饱和度高的色彩常给人一种紧张感,而灰色和饱和度低的色彩常给人一种舒适感。在展示色彩设计中合理运用色彩,能够营造出展场的主题氛围。图 5-41 中,黑色的背衬和朴实的水泥灰环境色很好地衬托出了墙面上陈列的木工工具和墙、地面板材样品。

⊕ 图 5-41 京仕木地板展间

(4) 利用色彩的重量和其他方面突出主题。色彩的重量主要和色相及明度有密切关系,明度高的色彩给人较重的感觉,明度低的色彩给人较轻的感觉。在展示空间色彩设计中,合理运用色彩的重量感受,能起到稳定展架或展台的作用。

另外,色彩对味觉也有很大的影响,如黄色、橙黄色能够通过人的视觉使人产生联想,增强食欲;而蓝色或绿色则会使人食欲大减。在展示食品的色彩设计中应多考虑视觉与味觉的影响。

3. 色彩丰富性原则

过于统一的色调势必给人一种单调乏味的感觉。选择调节色和重点色时,应由大到小,在统一中求变化,以构成整个展区的色彩。统一中有对比是色彩设计的基本原则,不同展厅的基本色调对比以及同一展厅不同色相、明度、纯度、面积等的对比营造和有规律的变化,都会丰富整个展示空间的效果。图 5-42 中,丹麦 BIG 建筑事务所在丹麦建筑中心举办的展示公司悠久设计历史的展览。鲜艳的色彩将空间划分出了不同的展示区域,使展览空间充满活力并起到很好的引导作用。

图 5-42　BIG 建筑事务所举办的展览

4．关注人的情感原则

在展示设计中为了达到良好的展示效果，除了灯光、装饰、道具等因素外，还有一个关键要素就是色彩。色彩设计的成功与否，反映到参观者的视觉和心理感染力上有明显的差异，因为色彩是较直观、较易影响人心理的设计因素，色彩对于空间的气氛营造起着重要作用，不同的色彩会产生不同的感觉，并直接影响人们的心理判断。

在展示设计中，色彩直接或间接地服务于主题思想，是表现陈列展览效果的重要条件之一。色彩的设计决定了陈列展览艺术的风格、情调及氛围。因此，掌握色彩的属性、象征意义及人们心理上对色彩的感受，对于展示设计中色彩的运用有很重要的参考价值。

色彩设计是展示设计中较难表现的一个方面。因为各个地区、民族、文化传统对色彩的象征意义、偏好是有很大差异的，所以，展示色彩设计应根据展览地点、展览时效、展览性质（国内展、出国展、国际展等）、参观对象（特别是目标观众的特点）来具体分析、落实。

不同对象的色彩性格与色彩基调可以很快作用于人的心理、情感，引起参观者的情感融入、思想共鸣，同时可以直接影响展览现场的效果。图 5-43 中，展示空间深灰色基调的运用加强了纪念馆的悲凉氛围。

5．注重光效原则

光有自然光和人工照明两种。人工照明分为暖光源和冷光源，照明方式有局部照明、泛光照明、装饰照明等形式，不同的照明方式和灯源、灯具运用对空间的色彩效果和氛围有一定影响，所以，在色彩设计时，应充分考虑光效作用，营造更宜人的展示空间。图 5-44 中，地球展厅中央一部直扶电梯径直向上，将人们带进仿佛另一个星球的"球体"中，这是一个到达二楼参观的路径。球体两侧墙面被天体地图包围，在灯光和影像的作用下，墙体不时显现各种星体和天体图像，"球体"也不断变换着各种色彩，给人一种仿佛进入太空中的体验感。

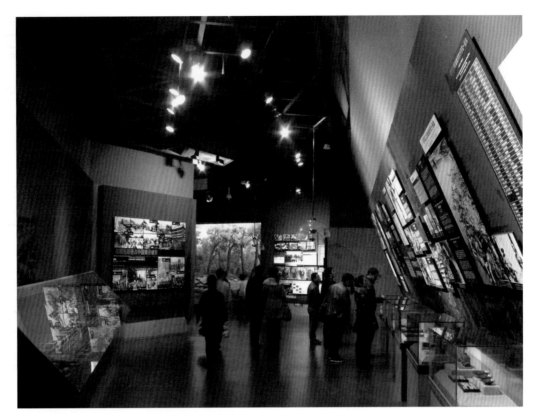

⊕ 图 5-43　侵华日军南京大屠杀遇难同胞纪念馆

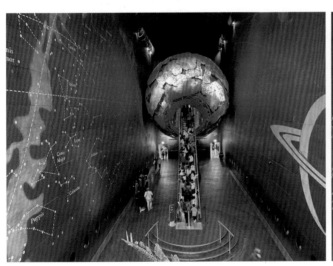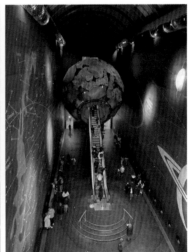

配图 5-44 地球展厅

⊕ 图 5-44　伦敦自然博物馆

🔥 设计要点

（1）一般性的会展设计，展览主题色、企业标志色或商标标准色、展览标志色等色彩应充分融入整个展示的色彩设计中，如用于展板、展具、墙面海报、POP 广告、悬挂旗帜、指示标牌等，这样既有利于场内色彩的和谐统一，又能让参观者进入展馆时对这些色彩有充分的视觉接触，从而形成深度记忆，有利于展览品牌效应的形成。

（2）在组合同类色时，为使其产生变化，不至于过分呆板，可加入少量的补色，但要保证整体感不受到破坏，这样给人的印象就会趋于强烈。

（3）色彩组合要体现色相、明度和彩度的平稳过渡，在稳定中表现出一定的韵律和节奏。

（4）展区避免使用多种颜色，以免杂乱无章，破坏主导色的效果；还要避免大面积使用高彩度的颜色，以免使观者产生排斥感。色彩变化过多，容易引起人们的视觉疲劳，反而达不到突出、醒目的效果，此时可运用企业标志中的标准色及其近似色加以解决。

练 习 题

1．作业布置

任选 3～5 张展示空间的图片资料，对其照明设计的具体应用和色彩应用进行分析说明。

2．思考题

（1）根据灯具的布局形式展示照明有哪几种类型？并说明各有什么特点。

（2）简述展示照明设计的基本原则有哪些。

（3）简要说明展示设计中的色彩设计原则。

第六章
展示设计程序与表达

知识点：本章主要从展示策划书、设计前的准备工作、草图构思、设计方案表达、施工图设计、设计实施六个方面讲述了展示设计的程序与表达方法。

本章学习目标：了解展示策划书的主要内容和重要性，掌握展示设计的设计程序和设计表达。

第一节　展示策划书

展示策划书一般由公司拓展部或广告部等部门负责人组织撰写，它是展示设计的主要依据。展示策划书一般包括展览的主要目的、展示内容、展示地点、展示面积、总体设计风格（包括版式设计、道具形式、灯光设计等）、环境气氛、经费投入意向、展示时间计划（包括设计时间、制作时间、展出时间等）、受众对象、宣传计划、制作步骤、施工步骤、布展过程、拆展过程及组织管理计划、主办单位和协办单位、展场规模等内容。

展示策划书是展示设计程序中一个非常重要的环节，主要用来提醒设计师这样做的原因，设计师根据策划书的指导性内容进行展示设计。

第二节　设计前的准备工作

第一步：熟悉企划书，了解甲方或客户想法与意图，明确设计的目的和任务。

设计师在项目设计前，应明确展示工程项目的性质、功能特点、规模、定位档次和投资标准等相关内容，并尽可能多地了解使用方的有关要求和想法，以免只按主观意思设计，最终导致设计失败。

第二步：了解和调研同类或往年的展示设计效果及社会评价等，以便在设计时能扬长避短。另外，在设计中除用好常规材料外，还要对新型展示设计材料和装饰配件进行调查及了解，多用新型材料和新的产品，把握时代潮流。此外，还要了解与项目设计有关的设计规范、标准及相关知识，比如防火、防盗、空间容量、电器系统等方面的知识。

第三步：展示现场实地勘察。

熟悉展览场地的情况，以便了解展示空间的各种自然状况和制约条件，对空间结构关系、周围环境、光线情况、基础设施以及配套设施等做全方面了解和记录，只有这样才能在设计时心里有数，做到有的放矢。

第四步：编写展示设计脚本,确定展示设计总体规划方案。

展示设计脚本的编写首先要有一个好的内容、好的情节和设计构思。设计师根据脚本内容进行展示空间形态、平面布局、参观路线、立面的形式、版式设计、装饰和装置风格的确定,以及色调与照明、陈列手法和环境氛围的营造。应考虑展示空间的构成形式是以版面陈设为主还是以实物陈设为主,是动态的表现形式还是静态的表现形式等,还应了解展品征集、工程施工、布展陈列等实施进度的安排等。

在确定设计脚本的基础上开始展示方案的设计。整个展示设计过程是方案构思→方案评价→方案具体化→方案再评价→方案完善这样一个多次往返的过程。表现类型有草图构思、方案设计表达、施工图设计几个过程。

第三节 设计图绘制

一、草图构思

草图方案应该对展示空间整体平面布局、空间形态、立面造型、照明、色彩、版面、展场道具、整体环境等设计都做到全面考虑。

草图构思是开放性的设计阶段,是整个设计过程中至关重要的一环。设计师通过草图能及时抓住设计的灵感。设计师应根据先前获得的各种相关资料、数据,结合专业知识、经验,收集运用与设计有关的资料与信息,从中寻找灵感的片段,通过创造性的思维形式,不拘泥单个的构件或细节,自由地表达自己的设计思路,通过比较多幅草图方案并通过联想及综合后形成新的设想,最终从多个草图设计方案中选出较佳的设计方案,然后进行不断的否定、修改和完善。即该过程主要通过进行比较、联想、综合,形成新的展示创意,最后在众多的方案设计中通过比较,确认出展示需要的最佳方案草图。

二、设计方案表达

设计方案图不同于草图构思,草图注重设计思维的表现,不太讲究尺寸比例、制图规范等方面的准确性与严谨性,设计方案图是草图的进一步深化,比草图更加具体化和准确化,不管是手绘还是计算机绘制,都要求有准确的尺寸、合适的比例及制图规范。

设计方案图一般包括平面图、顶面图、主要立面图、透视效果图等。方案设计图不能完全作为施工的依据,其作用只是便于明确地表达出所设计的展示空间初步设计方案。

1. 平面图

平面图的设计是体现整个展览规模、区域划分的蓝图,平面图是其他设计图的基础,是后续进行各项工作的重要依据,应能体现展位空间配置（功能区域划分）、地面材质、参观活动路线设计、围合的方式、展具的位置及大小、相关设施的布局等平面空间的构成形式等内容（图6-1～图6-3由武汉一洋装饰设计工程有限公司提供）。

根据图纸大小,平面图的常用出图比例是1:1000、1:500、1:100、1:50等。

2. 顶面图

天花顶面图和平面图一样,都是室内设计的重要表达内容,所表现的是顶面在地面的投影状况,顶面图表达的内容主要有层高、吊顶材质、造型及尺寸、灯具及位置和空调风口位置等。

顶面图的常用出图比例是1:100、1:50。

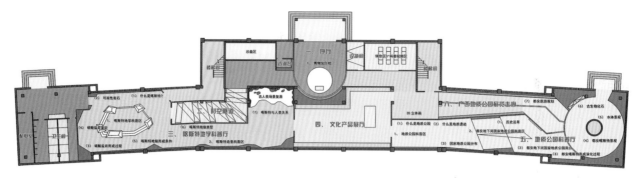

图 6-1　广西都安地下河地质博物馆总平面图

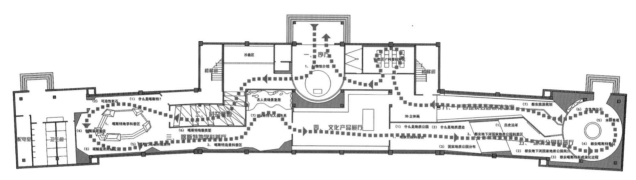

图 6-2　广西都安地下河地质博物馆参观流线图

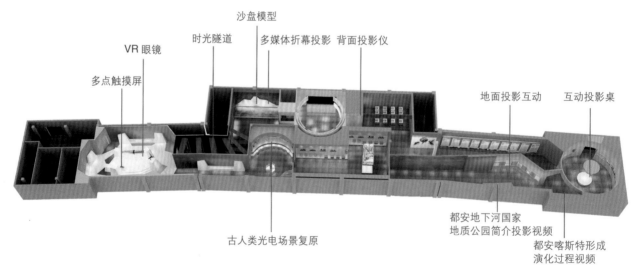

图 6-3　广西都安地下河地质博物馆声光电设计分布图

3．立面图

立面图是用于表达展示立面（墙面）、展位各方向的围合界面、展示道具的立面形状与尺寸、饰面、材料及做法，还包括照明方式、光源位置以及各种标志、标牌、装饰品的形态等。

立面图的常用出图比例是 1：20、1：30、1：50。

4．效果图

效果图是设计方案中非常重要的一部分，它最能清晰地表达设计师的设计意图，是设计师向委托者和社会大众说明设计意图，以及交流和传递信息的重要手段。从表达的范围和内容来看，展示效果图有整体效果图和局部效果图之别。

整体效果图是指在一幅画面上把整个展馆或展区的环境、空间、色彩、道具、展品陈列及其区域关系、形态关系、色彩关系等信息——表达出来。一般采用轴测图画法或俯视图画法。

局部效果图是指展示场馆的局部效果表现,可以是一个展览摊位、一个场馆的入口、一个中心展台或是一组展品的陈列等。

展示设计效果图可以手绘,也可以用计算机表现。手绘效果图的特点是生动、概括,表现速度比计算机效果图快,能激发设计师的灵感。绘制工具有铅笔、钢笔、马克笔等。其表现手段主要有马克笔、彩铅、水粉、水彩等类型。手绘效果表现是设计师的基本功之一,能展示设计师的才气和艺术修养。计算机效果图最大的特点就是十分直观,能真实准确地表现设计意图;在方案修改阶段有快捷、方便的特点;不足之处是绘制速度较慢,画面没有手绘效果图生动(图6-4和图6-5由武汉一洋装饰设计工程有限公司提供)。

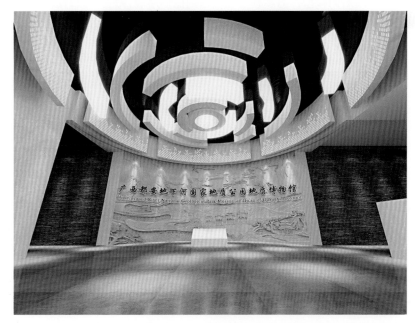

走进博物馆,首先看到的是砂岩浮雕墙,博物馆展标悬在浮雕正中,放射状的天花造型灵感来源水波纹,灯箱的装饰丰富了天花层次。浮雕墙两侧是深灰色岩片堆砌,突出了主题形象墙。

🔆 图6-4 广西都安地下河地质博物馆序厅设计计算机效果图

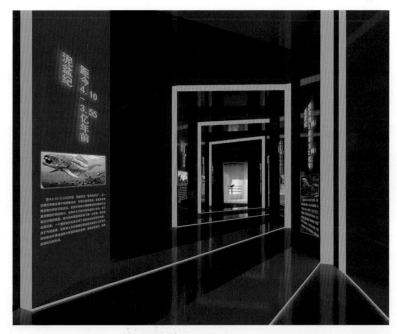

地质年代光电走廊犹如时光隧道,介绍地质年代及各地质年代的生命演化过程;感应的语音播报系统播报地质学时间及地球历史事件。

🔆 图6-5 广西都安地下河地质博物馆时光隧道设计计算机效果图

5．模型

模型是用一些材料并按照一定的比例对所设计的展示空间进行立体表达的一种设计表现形式。

展示模型一般分为研讨模型、方案模型、陈列模型三种类型。

（1）研讨模型。研讨模型是指为了配合方案设计，对展示空间或道具造型进行分析比较时用的研究探讨的模型。研讨模型主要是设计师为了进行设计过程中的形象研究而做的简易型（概括性）模型，有助于设计过程的推敲，方便设计师不断修订和完善展示设计方案（思路），大多是设计师自己动手制作。一般模型制作工艺过程简明、概括。模型材料多用瓦楞包装纸板、硬质聚苯泡沫塑料、卡纸、铁丝、橡皮泥等。常用比例为1∶100、1∶50等。

（2）方案模型。方案模型是方案设计完成后的模型。方案模型应该做到比例准确，做工细致，反映真实方案效果。模型制作时选用的材料种类、色彩变化不宜过多，以免破坏视觉的完整性。制作常用的材料有软木板、软木棒、厚卡纸、有机玻璃、铝塑板等，制作比例常用1∶100、1∶50等（图6-6）。

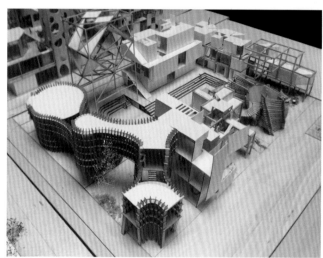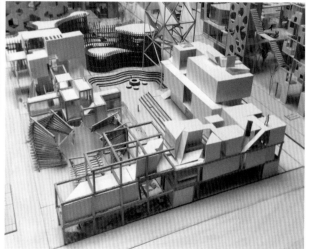

✪ 图6-6 方案模型

（3）陈列模型。陈列模型是施工图完成后或展示制作结束后的模型。陈列模型对制作工艺要求较高，要能反映展示形态、展示造型、展示道具和色彩等真实的展示效果。

模型有助于提升设计作品的演示效果，它具有真实三度空间的特征，因此有很大的直观性，方便人们多角度地观察和研究。模型除了便于演示及与客户进行交流，还经常用于广告宣传（图6-7和图6-8）。

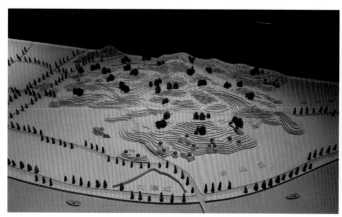

✪ 图6-7 陈列模型（长沙博物馆）　　✪ 图6-8 陈列模型（芝加哥赖特伍德街展览空间）

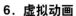

6.虚拟动画

虚拟动画是借助计算机三维软件,把展示设计方案用虚拟动画的形式表现出来,让人能真实地感受到空间的完整效果,并能体验立体空间和时间的四维空间关系,同时能产生身临其境的感受。

三、施工图设计

设计方案图经过投资方、使用方、有关专家的研究与讨论,如果被审核通过,就要进一步修正和完善方案图,将设计方案图中所确定的内容进一步具体化,并正式进入施工详图设计阶段。施工详图最主要的就是局部详图的绘制。局部详图是平面、立面或剖面图任何一部分的放大,主要用来表达平面、立面或剖面图中无法充分表达的细节部分,包括节点图和大样图,一般用较大的比例尺寸绘制。

施工详图是沟通设计方案和施工之间的"桥梁",它的重要作用是为现场的施工、施工预算编制、设备及材料的准备、施工质量和进度的保证提供必要的科学依据。

展示施工图最后制作要求一般分平面设计图和立体设计图两种。这里的平面设计图主要是指展板、海报、广告等平面的版面设计内容;立体设计图是指展示空间、非标准展带墙、展具及展柜等设计内容,包括空间平面布局规划图、立面图、侧视图等,结构复杂的要画出剖面图和图纸局部大样,比例一般为 1∶50 至 1∶10。

第四节　设计实施阶段

设计经过施工详图设计阶段以后,下一步就会进入设计实施阶段,即工程施工阶段。设计师在工程施工前有责任向施工方解释施工图纸,并进行技术交底工作;在施工过程中,要经常指导施工方按图纸进行施工,并对与现场出入很大的设计进行局部修改或补充;还要协助施工方挑选、购买装饰材料及灯具等相关设备;施工结束后,应配合质检部门和使用单位(建设单位)做好对工程项目的检查验收工作。

项目施工一般由项目经理负责,也有由设计师统筹负责的,因此,设计师应对展示施工的基本程序有所了解。

第一步:根据施工的范围和规模组织施工团队。

第二步:制订施工方案和进度时间表。

第三步:购买施工材料。

第四步:工程施工或对实施工程设备和材料进行组装、安装。

第五步:按图纸检查工程质量,按工序检查施工进度。

第六步:验收与整改。

第七步:展出期间做好跟踪服务和维修工作。

【案例分析】中国麋鹿博物馆

中国麋鹿博物馆(图 6-9 ～图 6-19 由武汉一洋装饰设计工程有限公司提供)位于湖北省石首市天鹅洲长江故道湿地麋鹿保护区,亦称天鹅洲长江故道湿地中心,是长江流域最大的自然湿地中心。

设计突破传统博物馆的展示思路,营造一个"以人为本、注重体验、声光电结合、追求环保"的现代生态型展馆。设计主要突出麋鹿的相关知识,分麋鹿百科、麋鹿家园、麋鹿传奇、麋鹿乐园、人与麋鹿5部分进行全面展示。再现天鹅洲湿地自然保护区的湿地生态的发展,游历其中来探寻麋鹿的前世今生。

该博物馆向公众展示和宣传麋鹿的科学知识,又体现了人与自然和谐共存的重要性与必要性,可进一步提高社会公众的环保意识、生态意识,使人们牢固树立可持续的科学发展观,有力推动我国的生态文明建设。设计者力图将博物馆打造成集收藏研究、科普教育、文化交流和休闲娱乐于一体的多功能、互动式博物馆。

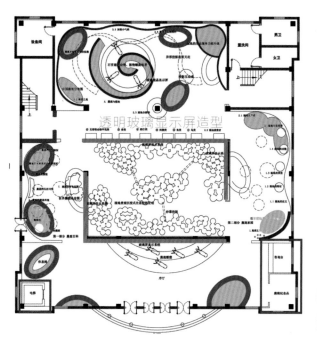

图 6-9　中国麋鹿博物馆一层平面图

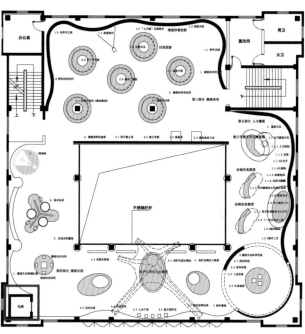

图 6-10　中国麋鹿博物馆二层平面图

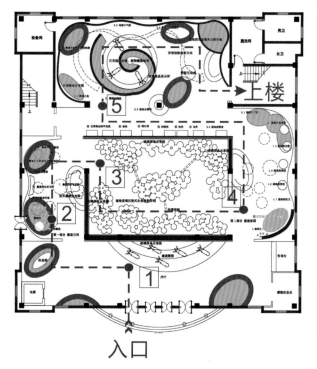

图 6-11　中国麋鹿博物馆一层流线图

图 6-12　中国麋鹿博物馆二层流线图

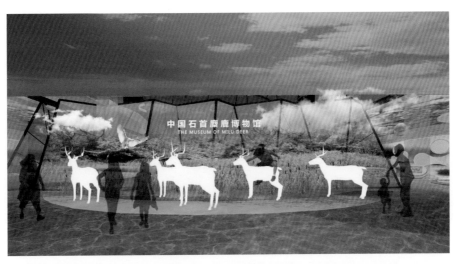

图 6-13　效果图（1）

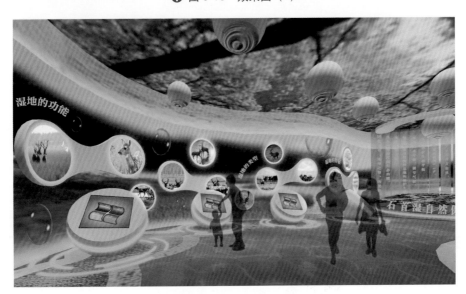

图 6-14　效果图（2）

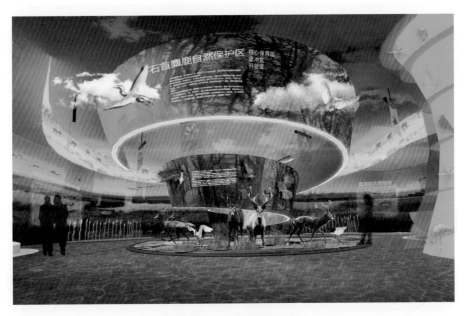

图 6-15　效果图（3）

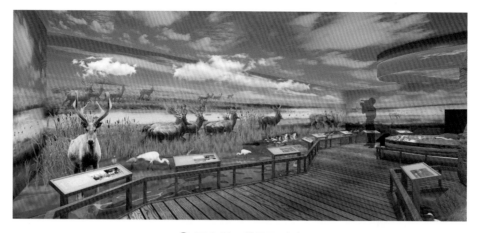

✿ 图 6-16　效果图（4）

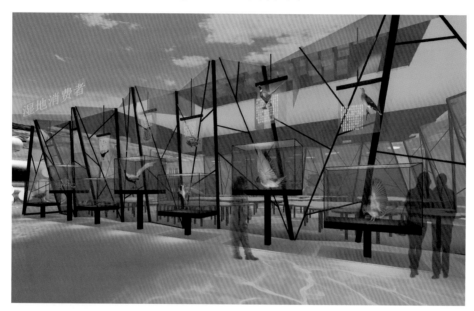

✿ 图 6-17　效果图（5）

✿ 图 6-18　效果图（6）

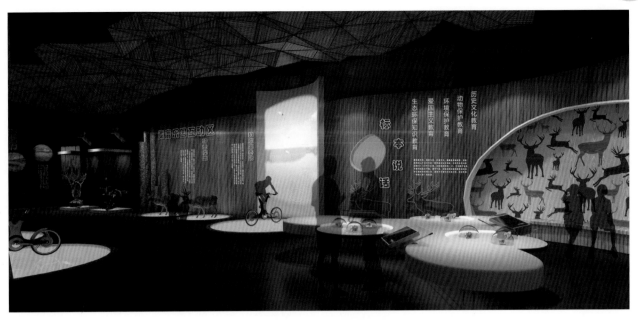

✪ 图6-19　效果图（7）

练习题

1. 实践作业

以某个展览活动为背景，为某个企业或机构写一份参展策划书。

2. 思考题

（1）展示空间设计前要做哪些准备工作？

（2）方案设计阶段和施工图设计阶段主要表达的内容有什么不同？

第七章
展示设计中的数字技术运用

本章知识点：本章主要介绍了计算机程控技术、多媒体影像传媒技术、虚拟现实技术等现代技术在展示设计中的运用。

本章学习目标：了解计算机程控技术、多媒体影像传媒技术、虚拟现实技术等数字技术在展示设计中的运用与设计表现。

随着科学技术日新月异的飞速发展以及新技术与新媒介的不断涌现，当今的展示设计不再只是运用球架、桁架、太空结构架、便携式展具等各种材质的展具、展板系列和展品陈列柜、货架、指示招牌等展示器材，计算机程控技术、多媒体影像传媒技术、虚拟现实技术正越来越多地运用到各种博览会、博物馆、科技馆、纪念馆、艺术馆、水族馆、动物园以及游客中心等展示设计中。新技术的运用不仅体现在展品上，更体现在如何利用新的技术、媒介来更好地展示展品上。

第一节　计算机程序控制技术

计算机程序控制技术在展示设计中是利用计算机作为各种设备的大脑，通过相应的软件事先设置好计算机程序，利用计算机控制各种声音、视频、灯光、视频播放、烟雾、水以及各种运动物体，并使其能有规律地开关或进行强弱等变化，提高展示效果和创造展示氛围。

在展示设计中，声音、视频、灯光常常结合在一起运用，以增强展示的效果和吸引力。

一、声音

声音是重要的信息传递者，好的音响能主动与观众的行为产生互动，调节观众情绪，增强展览环境的感染力。程序控制不同的音乐旋律和节奏能营造热烈、温馨、浪漫的不同气氛。在不同的展示空间，如博物馆、会展中心，或在商业展示过程中，不同的背景音乐、声音对展示空间氛围的营造具有举足轻重的作用。

二、视频

通过计算机处理，可用程序控制演播不同多媒体视频画面，演播历史事件、产品广告、动画影像等多媒体视

频,补充和丰富展示内容,同时能吸引更多的观众。图 7-1 中,展厅里所有柱子和空中悬挂的各种立方体,在计算机程序控制技术的作用下,同时播放相互关联的各种影视画面并不断转换,给人很强的视觉冲击力和体验感。图 7-2 中,地面中间半球状的形体上,通过程序控制不断播放着长江流域的各种气候特点影像,与四周的图文资料形成很好的呼应。

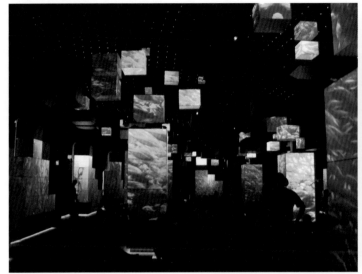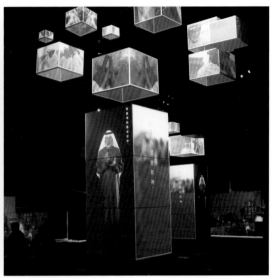

⊕ 图 7-1　上海世博会的阿联酋影像展厅

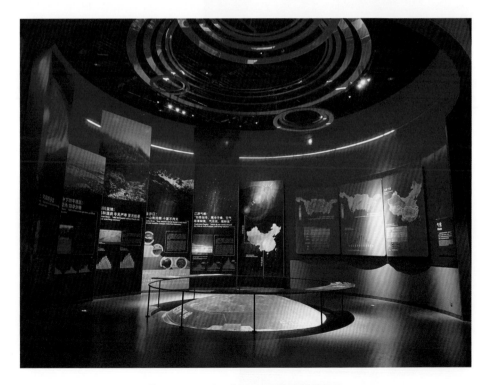

配图 7-2 气象演播

⊕ 图 7-2　武汉长江文明馆走进长江厅

三、灯光

　　利用程序控制设备控制的计算机感应灯、频闪灯、激光灯、激光成像灯、LED 显示发光屏等在展示设计中的运用越来越广,它们既体现了绿色特征,又能增加艺术魅力。

四、其他

在展示设计中,除可以利用程序控制声音、视频、灯光等以外,还可以用程序控制展台、展柜的旋转以及机器人的表演、音乐喷泉、烟雾效果等,从而进行多方面的展示。图 7-3 中,墙体上利用程序控制着不断播放的动态影像视频增加了展示空间的生动性。图 7-4 中,观众走到半球形的菲涅尔透镜装置下,椭圆形屏幕即会通过程序控制播放视听画面。

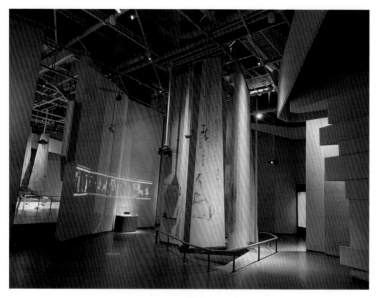

配图 7-3 赶路

图 7-3 武汉长江文明馆感知文明厅(1)

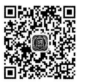

配图 7-4 京剧

图 7-4 武汉长江文明馆感知文明厅(2)

第二节　多媒体影像传媒技术

　　早在 2010 年上海世博会的许多展馆中,新媒介创造新的虚拟环境艺术就被广泛应用。如通过三维投影技术将坚硬的地面变成开满野花的草地;在有限的室内空间通过多屏幕穿越为游客提供多重空间感受;通过仿真成像技术,在原本空无一物的墙壁上创造新的环境空间,借助近景与远景的空间关系,通过虚实结合,使空间拓展成为符合主题需要的效果。运用影像传媒等新媒介展示技术,通过计算机、投影仪、影碟机、电视机触摸屏、激光技术、光导技术等现代科技设备,可将现场、模型、计算机制作的场景、历史的影视资料及其他图片资料等结合到一起,使人产生一种超时空和别具一格的感官体验。图 7-5 中,平滑的墙体在虚拟影像的衬托下产生的水体景观可以以假乱真。图 7-6 中,通过影像传媒技术营造出人们身临其境俯瞰奥地利风光的视觉效果。

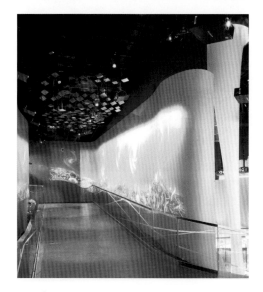

⊕ 图 7-5　上海世博会的国家电网馆

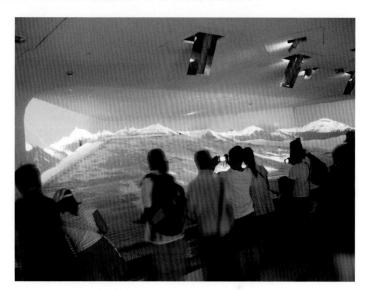

⊕ 图 7-6　上海世博会的奥地利馆

　　图 7-7 中,中间地面雪花飘落的影像与周边白雪皑皑的场景一起,共同营造出了一个雪花飞舞的隆冬景象,给人以身临其境般的感受。图 7-8 中,局促有限的小空间,因为虚拟影像的加入,仿佛茂密的森林就在眼前,令人有走进去的冲动。

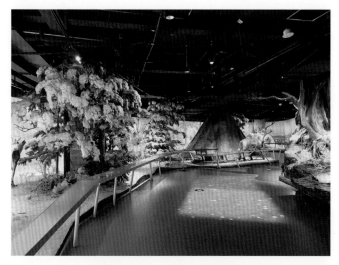

⊕ 图 7-7　武汉自然博物馆

配图 7-7 雪花

【案例分析】中华艺术馆的《清明上河图》

中华艺术馆（原上海世博会中国馆）所展示的动画版《清明上河图》极具代表性地诠释了新媒介的创新展示带给传统艺术的"复活"效果（图7-9）。长128米、宽6.5米的《清明上河图》曾是上海世博会被誉为中国馆的镇馆之宝，它是通过12台投影仪在832平方米的投影墙上真实再现，与原《清明上河图》不同的是，中华艺术馆的图像所有的人物和场景都可以动起来，4分钟内，整个《清明上河图》中的人物动作都不会重复。白天，城里是徒步行走的人流、骑着骆驼的商队、小桥下潺潺的流水、喊着号子声的水手；夜晚，夜市上是忙碌的小商小贩、屋里准备歇息的夫妻、小酒馆里传出的猜拳声。参观者不仅能够看到行人在寒暄，而且能听到他们打招呼的声音，还能看到小孩子在玩耍，这些都是当时生活场景的最真实再现。

● 图7-8　武汉自然博物馆

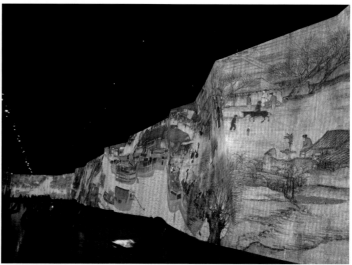

● 图7-9　中华艺术馆的《清明上河图》

【案例分析】法国光之博物馆《凡高·星光灿烂的夜晚》

法国光之博物馆位于巴黎一个建于19世纪的车间改造的数字美术中心。《凡高·星光灿烂的夜晚》于2019年2月22日至12月31日在该馆展出（图7-10）。该展览空间主要展出了凡高500幅进行数字化处理后的画作。展览形式一改画框式的静态观展方式，使作品元素重组为动画图像，是经典艺术与现代科技的完美结合。展览空间充分运用声光电结合，虚拟交互360°环绕，流动的画面和声音布满了整个展厅。136台投影机从天花板以及10米的高处投影到地板和墙面上，超过2000个动态影像让观众沉浸在凡高的世界中，画家凡高的作品被赋予了新的艺术生命。

幻影成像的视频技术也常常在展示中使用，这种技术可以使图像通过光学系统与模型或者场景合成起来，使观众在观看场景的同时能够看到特定的视频图像，产生奇特的效果。

幻影成像视频技术的核心内容是幻影成像系统，幻影成像系统是利用光学错觉原理，将电影中用马斯克摄像技术所拍摄的人或物等影像与布景箱中的主体模型景观合成。基于"实物模型"和"立体幻影"的光学成像结合，把拍摄的活动人像叠加进场景之中，配上三维声音、灯光、气味、烟雾等，构成动静结合的影视画面，获得一种"立体幻影"与实物模型结合及相互作用的逼真的视觉效果。图7-11中，舞台中间幻影成像的戏剧表演活灵活现。

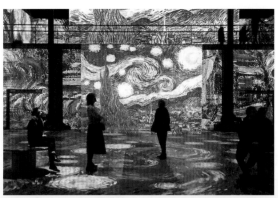

✝ 图 7-10　法国光之博物馆展出的《凡高·星光灿烂的夜晚》沉浸式体验艺术展

✝ 图 7-11　武汉长江文明馆感知文明厅里的戏台

第三节　虚拟现实技术

虚拟现实（virtual reality，VR）也称为元宇宙、虚拟实景等，是一门涉及计算机图形学、精密传感设备、人机接口及实时图像处理等领域的综合性学科，该概念是在 20 世纪 80 年代初由美国 VPL Research 公司创始人 Jaron Lanier 提出的。virtual 表示这个世界或环境是虚拟的而不是真的，reality 表示现实世界或现实环境。

虚拟现实技术就是采用计算机技术为核心的现代高科技生成逼真的视觉、听觉、触觉一体化的特定范围的虚拟环境。使用者可以使用三维立体眼镜、数据手套、数据头盔、数据鞋以及数据衣等特定装备,或者利用声音、手势及其他行为,与虚拟环境中的客体进行交互并相互影响,从而使观众产生亲临现场的感受和体验。使用者不仅能够通过虚拟现实系统感受到在客观物理世界中所经历的"身临其境"的逼真性,并且能够突破空间、时间以及其他客观限制而感受到真实世界中无法亲身经历的体验。

早在20世纪70年代,虚拟现实便开始用于宇航员培训。近年来,虚拟现实技术广泛应用于展示、工业、建筑设计、教育培训、文化娱乐等各个方面,它正在改变着我们的生活。虚拟现实技术已经和理论分析、科学实验一起,成为人类探索客观世界规律的三大手段。

虚拟现实技术的发展大致分为三个阶段:20世纪50—70年代是虚拟现实技术的探索阶段;20世纪80年代初到80年代中期,是虚拟现实技术从实验室走向系统化实现阶段;20世纪80年代末到21世纪初,是虚拟现实技术的高速发展阶段。

虚拟现实技术分为虚拟实境技术(如虚拟游览)与虚拟虚境技术(如虚拟现实环境生成、虚拟设计的城市等)。商业展示上,建筑动画就是一种虚拟实境技术的应用,建筑工程设计方案用虚拟实境技术表现出来,可把业主带入未来的建筑物里参观,门的高度、窗户朝向、采光多少、屋内装饰等,业主都可以感同身受。用虚拟实境技术展现建筑这类商品的魅力,比单用文字或图片宣传更加有吸引力。

我国虚拟现实技术在展示设计中的运用早在2010年上海世博会上就得到了大量体现,并取得了很好的反响。首先是"网上世博会"的开通,这是2010年上海世博会在世博历史上的一次创新性举措,通过网上直播的方式提供三维仿真体验、游戏互动和虚拟漫游,让用户能够通过互联网深入世博会展馆体验,这种虚拟的网上展馆体验形式在近几年得到了更广泛的运用。在世界气象馆,参观者可在观影过程中感觉到雾气向自己喷来,同时感受到风、雨、雷、电的特效体验;中国航空馆的主展区采用了国际领先的地乘4D展演系统,并辅以声、光、水、电、雾、气等特效,参观者戴上3D眼镜,坐上先进的无轨观光车,就可以在3分40秒的时间里体验一个航空梦。虚拟现实技术的运用使得展览活动和展示设计更加多样化和具有丰富性。

随着经济和科技的快速发展,人工智能技术逐渐渗透到我们生活的方方面面,在展示领域也不例外。相信在不久的将来,各种新技术会给展示设计和人们的观展体验带来更多的可能性和可达性。

练习题

1. 实践作业

任选某个展示空间设计案例,运用计算机程控技术、多媒体影像技术、虚拟现实技术等现代技术手段对其进行改造创新。

2. 思考题

(1)计算机程控技术、多媒体影像技术对现代展示设计带来哪些影响?

(2)举例说明虚拟现实技术在现代展示设计中的运用。

第八章
展示专题设计

本章知识点：本章主要对各种博物馆、会展、商业展示、庆典礼仪、展演空间、公共环境、企业展厅等展示空间进行了专题讲述和案例分析。

本章学习目标：了解不同博物馆、会展、商业展示、庆典礼仪、展演空间、公共环境及企业展厅等展示空间的主要特点和设计方法。

第一节　博物馆设计

博物馆专题设计是指各类博物馆的陈列布置及环境设计。现代博物馆一般由陈列展览与公共服务空间、藏品库区、技术工作区与行政和研究办公区等四大功能区域组成。陈列展览与公共服务空间包括门厅、公共通道、固定陈列室、临时展览厅（专题展览用）、视听室、教室（讲演厅）、休息室和餐饮空间等，教室和讲演厅的配备是很多现代博物馆为了更好地满足博物馆教育服务的职能。

博物馆是一家对于历史文物、自然标本和其他实物资料进行收藏保管、陈列宣传和科学研究的机构。博物馆的建设是社会经济发展到一定程度的产物，表达了人们对精神生活的追求和向往，是一个城市乃至一个国家文化发展程度的标志。博物馆的最大特点就是展示内容的长期性和固定性，不以营利为目的，并具有教育意义和娱乐的特性。

根据博物馆的主要性质，博物馆可以分为历史博物馆、自然科学博物馆、文化艺术类博物馆和综合性博物馆四大类。

一、历史博物馆

历史博物馆主要是记录和展示社会历史的发展过程、重要事件、重要人物、历史文物等，社会职能主要是收藏历史类藏品和实现藏品对当今社会的意义。历史博物馆的展览形式主要依赖于文字说明、历史文物、档案图片、数字影像等元素去再现当时发生的事情，讲述"究竟发生了什么"这个问题。

历史博物馆又分为历史考古博物馆、革命史博物馆、纪念馆、民俗博物馆等类型。

历史考古博物馆包括通史、断代史、地方史、历史遗迹、古陵墓等；革命史博物馆包括全国的或地方的革命史、革命军事史等；纪念馆主要是纪念重要的历史人物和重要的历史事件；民族、民俗博物馆主要是反映某一地区人民的风俗习惯以及生产、生活、文化，如洛阳民俗博物馆分信俗、婚俗、寿俗、刺绣、民间艺术 5 个展厅进行民

俗展示,苏州民俗博物馆分婚俗、生俗、节俗、寿俗及吴歌风俗等5个展厅进行民俗展示。

一般的历史博物馆多采用年代或事件发生的经过来设计展示单元,通过不同展示单元的组合,将展示的内容以线性的方式进行布置,参观者沿着事先设计好的线路进行参观。也可以不完全通过年代、事件经过等单元形式叙事,而通过影像、图片、历史文物等其他形式构建参观路线。

【案例分析】侵华日军南京大屠杀遇难同胞纪念馆

侵华日军南京大屠杀遇难同胞纪念馆（图8-1～图8-3）坐落于南京市江东门街418号原日军大屠杀遗址之一的万人坑,是一处以史料、文物、建筑、雕塑、影视等综合手法,全面展示"南京大屠杀"特大惨案的专史陈列馆。展馆主要通过广场陈列、遗骨陈列、史料陈列等叙事性的展示形式,向参观者讲述了当时日本南京大屠杀的罪恶行为。其中,由悼念广场、祭奠广场、墓地广场3个外景广场构成的广场陈列是人们进入纪念馆大门后最先被触动情绪的展览场所。

悼念广场由外形如十字架且上部刻有南京大屠杀事件发生时间的标志碑、"倒下的300000人"抽象雕塑、"古城的灾难"大型组合雕塑及和平鸽等部分组成,如图8-1所示。

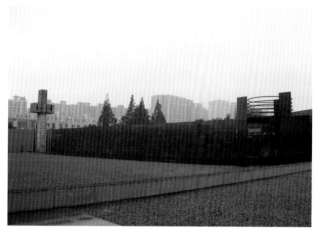

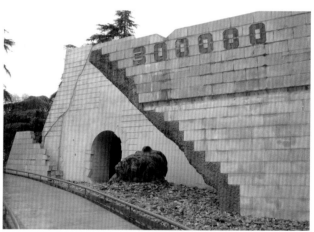

（a）十字架标志碑和抽象雕塑"倒下的300000人"　　　　　　（b）大型组合雕塑"古城的灾难"

✦ 图8-1　悼念广场

墓地广场由鹅卵石、枯树、断壁残垣浮雕、大型石雕母亲像、遇难者名单墙等景观元素构成,打造了以生与死、悲与愤为主题的纪念性墓地的凄惨景象,如图8-2所示。

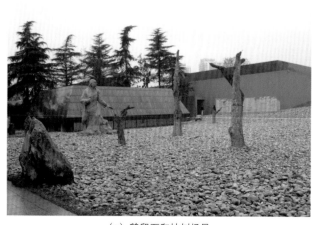

（a）鹅卵石和枯树场景　　　　　　　　　　　　（b）断壁残垣上的石刻浮雕

✦ 图8-2　墓地广场

室内展示空间包括"万人坑"遗骸遗址展示空间和写有 300000 数字的展示墙,如图 8-3 所示。

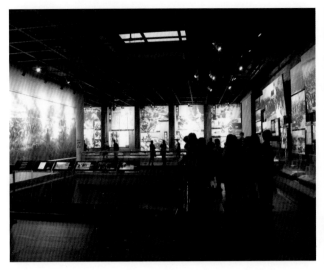
(a)

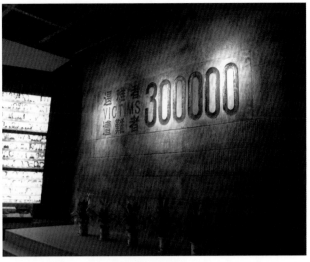
(b)

✛ 图 8-3　室内展示空间

二、自然科学博物馆

自然科学博物馆主要用于展示自然界及人类认识、保护和改造自然等内容,可以分为自然博物馆和科学技术博物馆(科技馆)两类。

自然博物馆又分为一般性的自然博物馆(如各地的自然博物馆)、专门性的自然博物馆(如天文、地质、生物等)、园囿性的自然博物馆(如动、植物园,水族馆,自然保护区)等。世界上最著名的自然博物馆有 1753 年建立的英国自然历史博物馆、1794 年建立的巴黎国立自然博物馆,以及纽约的美国自然博物馆、比利时的皇家自然博物馆等。国内比较有代表性的自然博物馆如北京自然博物馆、武汉自然博物馆等。

科学技术博物馆主要展示现代科学技术和工农业、国防、交通等成就以及古代科学成就,科学教育功能是科技馆最主要的功能。我国科学技术博物馆比较有代表性的是中国科学技术馆、上海科技馆等。

自然科学博物馆的主要功能是进行收藏、研究和科学教育,并致力于解释"为什么会这样"的问题。科学的数据是枯燥的,设计师应当打破刻板的叙述方式,多采取能够让人参与体验及进行互动的设计和展示形式。如通过计算机程控技术、多媒体影像技术、虚拟现实技术等现代高科技手段以及交互式的陈列形式来创造互动的陈列效果,将展览内容的叙述方式变得艺术化并富于创造性,使复杂的科学知识转化为易于理解的表述。

【案例分析】武汉自然博物馆——贝林与大河生命馆

武汉自然博物馆·贝林与大河生命馆(图 8-4 ~图 8-9)坐落于武汉东西湖区园博园长江文明馆北侧,建筑面积为 2.9 万平方米,展览面积为 1.8 万平方米,展馆以贝林荣誉墙为导入,设序厅、大河沧桑、大河珍灵、大河沉思和大河探秘五大展区。整体展览以大河为背景,以生命为主题,以贝林捐赠标本为基础,以长江对话世界大河为布展理念,围绕大河、生物、人类的重点内容,充分利用近 3000 件古生物、动植物标本和现代数字技术运用等多种展陈手段,展示大河相关的地学背景与河流自身的生命史,世界代表性大河的生物多样性、联系性与差异性,以及生态系统交替与生命演化的自然规律,从而唤起人们进一步关注大河、热爱大河、保护大河的意识。

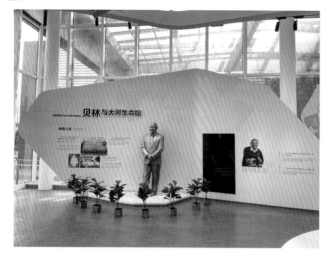

⊕ 图8-4　贝林与大河生命馆荣誉墙

⊕ 图8-5　展馆序厅

⊕ 图8-6　大河沧桑（生命长河）

⊕ 图8-7　大河珍灵（生态系统）

⊕ 图8-8　大河珍灵（河岸深林）

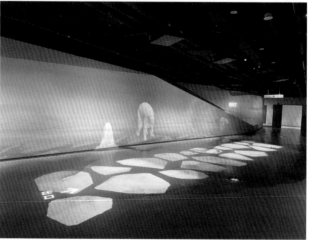

⊕ 图8-9　大河珍灵（4D影院）

三、文化艺术类博物馆

　　文化艺术类博物馆是指展示绘画、书法、工艺美术、文学、戏剧、建筑等文化艺术门类的博物馆。国外比

较有代表性的文化艺术博物馆有法国巴黎奥赛博物馆（图 8-10）、蓬皮杜艺术中心（图 8-11）、罗浮宫博物馆（图 8-12）、美国大都会艺术博物馆、梵蒂冈博物馆等，国内比较有代表性的文化艺术博物馆有故宫博物院（中国最大的古代文化艺术博物馆）、中国美术馆、天津戏剧博物馆（广东会馆）、南京云锦博物馆、广东民间工艺博物馆、上海当代艺术博物馆、北京艺术博物馆、香港艺术馆、武汉长江文明馆等。

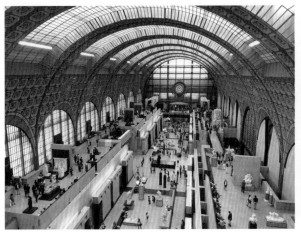

⊕ 图 8-10　巴黎奥赛博物馆

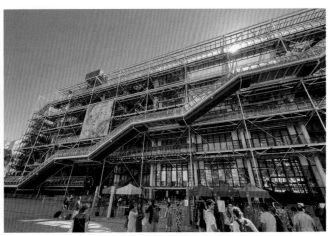

⊕ 图 8-11　巴黎蓬皮杜艺术中心

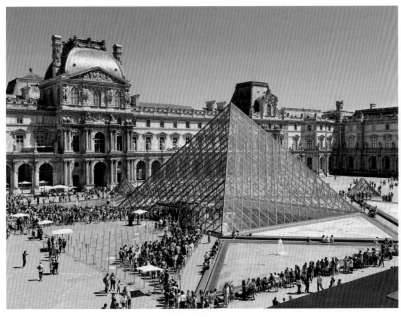

（a）金字塔广场入口

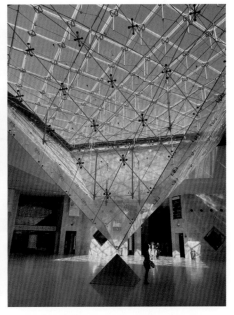

（b）将光线引入室内的倒玻璃金字塔

⊕ 图 8-12　巴黎罗浮宫博物馆

　　文化艺术类博物馆的展示设计特别要注意不同艺术类对观展距离、光线、空间尺度等不同的需要，如雕塑作品应采用合适的人工照明才能产生较好的视觉效果。

【案例分析】杭州手工艺活态馆

　　杭州手工艺活态馆（图 8-13 ～图 8-16）位于杭州大运河畔桥西历史文化街区，主要展示刀剪、油纸伞、绸伞、各类扇子及竹编制品等传统手工艺，以及其运用于现代艺术中的创意手工艺，是一座致力于展示传统手工艺文化的活态博物馆。

手工艺活态馆场馆是在原杭州第一棉纺厂3号厂房基础上改建而成,也是国家级文保单位通益公纱厂工业遗址。展馆内部的展陈和设计保持了原汁原味的民国年间厂房风格,并根据不同传统手工艺特点打造了不同特色的作坊式场景和展示空间。

⊕ 图 8-13 展馆门厅

⊕ 图 8-14 生活场景模型模拟展示

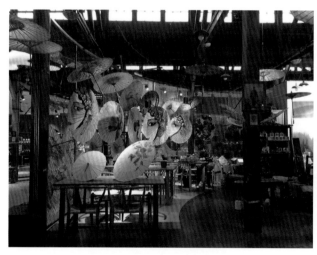

⊕ 图 8-15 油纸伞作坊展区

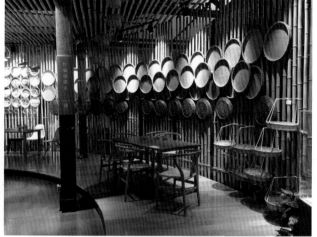

⊕ 图 8-16 竹编展示区

四、综合性博物馆

综合性博物馆是指兼具社会科学和自然科学双重性质的博物馆,如北京国家博物馆(图8-17)、南京博物院、河南博物院、首都博物馆、广东博物馆、伦敦大英博物馆(图8-18)、爱丁堡苏格兰国家博物馆等。综合性博物馆的面积一般较大,整体设计时特别要注意整体空间布局的合理性和科学性,参观流线清晰,导视明确,不同的展馆之间可以考虑一定数量的休息区。

🦊 设计要点

(1) 为了安全和管理上的方便,博物馆建筑平面布局的参观流线和工作人员的行经路线及藏品运送路线应尽量分开。

(2) 参观流线便捷,导视系统科学,充分考虑展示空间布局的合理性。

(3) 充分考虑青少年和老人等弱势群体观展需要,有无障碍设计。

（4）展示陈列密度适当，陈列所占面积是陈列室地面和墙面面积总和的40%为最佳密度。

（5）充分运用数字技术进行展示效果的表达，展示空间设计形式符合展品和时代要求。

（6）充分考虑展品的安全性。历史文物展品都非常珍贵，在展柜、展架等设计中应注意牢固和安全性原则，避免展柜玻璃垮塌及紫外线灯具光源照射对展品的损坏等。

⊕ 图 8-17　北京国家博物馆

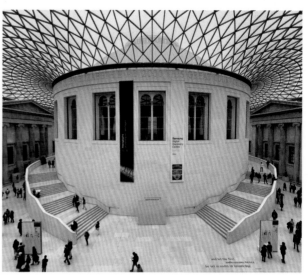

⊕ 图 8-18　伦敦大英博物馆

第二节　会　展　设　计

会展设计是指针对各种展览会、展销会及博览会活动进行的环境布置、空间设计、展台搭建、照明道具设计、视觉传达设计等创造性设计活动，以期对观众心理、思想和行为产生重大影响。

一、会展的类型及特点

会展业的发展是一个国家或地区经济发展状态的体现，各种会展活动的举办，对新产品的宣传与推广、社会文化交流起到了很好的促进作用。根据会展内容、目的的不同，可以将会展概括为观赏型、教育型、推广型、交易型等多种类型。

观赏型会展一般指各种美术作品、珍宝、民俗风情等一类展览；教育型会展指各种成就展、历史展、宣传展等；推广型会展指各类科技、教育、新材料、新工艺、新设计、新产品成果展；交易型会展指各种展销会、贸易会、洽谈会、博览会等。

博览会根据展览内容分为专业性博览会和综合性博览会。专业性博览会主要是针对某一领域举行的专业性较强的博览会，如光电子博览会；综合性博览会没有太多的专业性限制，一般都是由政府或国家认可的社会团体和组织机构出面主办，以促进世界性经济贸易和文化科学的交流为宗旨的大型展览活动，如各省或直辖市举办的大型文博会等。通过正式外交途径邀请其他国家参展，并通过国际博览会组织（简称BIE）批准的博览会称为世界博览会。

与博物馆不同的是，各种会展都有很强的时间性和目的性。一般的展览会时间是3天或3天以上，国际性的世界博览会时间长一些。综合性世界博览会展览周期通常为6个月，每5年举办一次，如2010年在我国上海

举办的上海世博会。专业性世界博览会一般在两次综合性世界博览会之间举办,其间可以举办 1 ～ 2 次,展览周期为 3 ～ 6 个月不等,如 2009 年在我国云南举办的昆明世界园艺博览会和 2019 年在北京举办的北京世界园艺博览会都是园艺类的专业性世界博览会。

此外,会展设计的参观流线与博物馆也有所不同,博物馆多采用规定好的线性展示叙述方式引导观众参观,会展设计则允许观众根据个人喜好随心所欲地选择参观的方式和路线。

二、会展的展位类型及特点

展览会中的展位根据其面向观众的程度,一般有单开展位、双开展位、三开展位、岛形展位四种类型。

单开展位一般只有 1 个面来面向观众,常分布在过道两侧;双开展位有 2 个面来面向观众,一般位于展会走道拐弯处或展会丁字形、十字形通道的交叉处,观众的停留时间会比单开展位长;三开展位有 3 个面来面向观众,观众的停留时间会比双开展位时间更长,布展的灵活性也更高;岛形展位 4 个面皆面向观众,常位于展馆中央位置,是观众停留时间最长的区位,也是最贵的区位,一般造型复杂和多层的展台会考虑岛形的展位(展位类型图参见第二章的图 2-7)。

不难看出,展位的展开面越大,吸引参观者停留的时间越长,展示效果也会更好,对设计师的挑战更大。

三、会展的展台搭建

一般会展的展台有标准展台和特装展台之分。

标准展台一般是指通过连接锁连接,用铝合金型材和隔板等搭建成的 3m×3m 或 3m×4m、3m×6m 等规格的展台,这种展台具有搭建快、造价低、运输方便、能反复使用等优点,不足之处是造型单一、结构简单(图 8-19 和图 8-20)。但标准展台也可以通过加高楣头和立柱以及增加侧板进行改装,使基本型标准形式在造型上有所变化。标准展台成本低,效果通常没有特装展台好,适合于中小型企业或者产品类型少的公司。

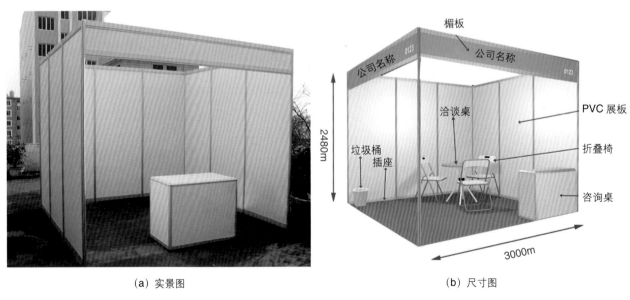

(a) 实景图　　　　　　　　　　　　　　　　(b) 尺寸图

图 8-19　3m×3m 标准展位

特装展台一般有钢木结构、铝型材结构、混合结构等多种类型。钢木结构特装展台是以木材和钢材为主、以其他搭建材料为辅设计制作的展台,具有可随意设计各种造型、可塑性大等优点;缺点是造价高,制作、搭建复杂。铝型材特装结构展台是以通用铝型材或专用铝型材为主、以其他材料为辅设计制作的展台,具有搭建快、运

输成本低、可反复使用的优点；缺点是首期投入较大，造型设计有一定的局限性。混合结构特装展台是以铝型材、木材和钢材为主、以其他材料为辅搭建的特装展台，这种展台的优点是可以有一定的设计造型、搭建快、可反复使用，缺点是首期投入较大。

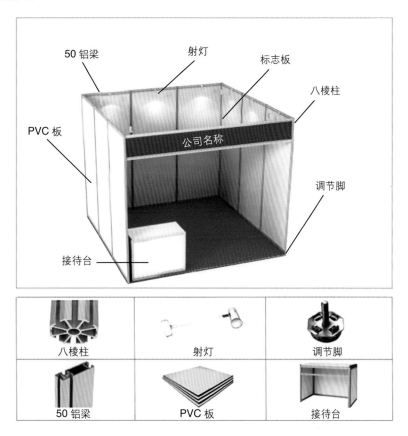

● 图 8-20　标准展位详图

标准展台的面积一般为 9 ～ 18m²，特装展台面积一般有 36m²、54m²、72m² 等，大的超过 100m²，相比标准展台具有面积大、位置好，可以根据自己公司的产品和形象去设计展台样式，展示效果更佳等特点，适合中大型企业（标准展台参见图 2-9，特装展台参见图 2-10）。

四、会展展位（展台）设计原则

从某种角度来说，会展是否成功取决于访客对它的主观认可度。展台架构是企业品牌的一部分，是企业名片，如何使展位吸睛，引起参观者的兴趣，是设计师首先要考虑的内容。展会上仅有很短的时间吸引观展人的兴趣，因此，展位的设计首先要让观展人在路过时第一眼就对展位产生浓厚的兴趣，如此才有可能吸引更多的人走进展区。

展台展位的设计最好有一种欢迎你进入的纳入感（图 8-21），入口的设计有邀请的状态为最佳，不同的设计会有不同的效果。注重互动与体验是当下展示设计的流行趋势。

展台用色方面，采用 CI（体现公司特色）和 CD（依据公司特色设计）色都是不错的用色选择。在选择颜色、象征或图标时需留意文化上、人种学和宗教上的特殊性。

展品选择方面宜少而精，展品视觉上要能吸引人，展品和主题要相扣。国际化的展示要用双语标识展品。

展示布局上，重要的信息应放在眼高位置，注意人们习惯从上到下、从左到右的 Z 形路线观物习惯。1.6m 左右的高度是最佳布置高度，重要的信息最适宜在此高度。

⊕ 图 8-21　2023 年第十四届武汉建博会中建三局集团展位

【案例分析】2021年第六届武汉设计双联展主展场

2021 年 11 月举办的第六届武汉设计双联展分为汉阳铁厂旧址（图 8-22～图 8-27）、武汉经开区南太子湖创新谷美术馆、武昌昙华林翟雅阁三个展场，其中，汉阳铁厂旧址主会场展场根据功能需要和展示内容，将展场空间规划分为前厅、开幕厅、序厅、工业设计馆、工程设计馆、文化艺术馆等 9 个展示区，整个展厅设计凸显原旧址厂房的工业元素，在不破坏原结构空间原貌的基础上，通过空间形态的巧妙规划和视觉元素的创新运用，使整个展场空间区域划分合理、空间流动性较好，获得了较好的观感效果。

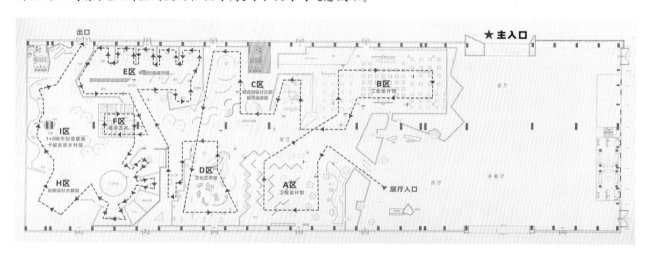

⊕ 图 8-22　场内参观导览图

⊕ 图 8-23　前厅

⊕ 图 8-24　开幕厅

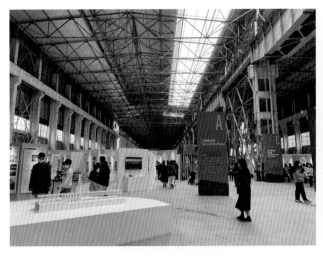

✪ 图 8-25 A 区工程设计馆

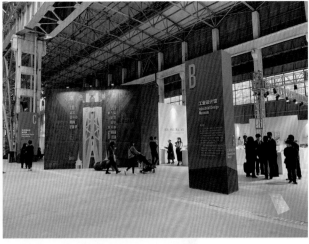

✪ 图 8-26 B 区工业设计馆

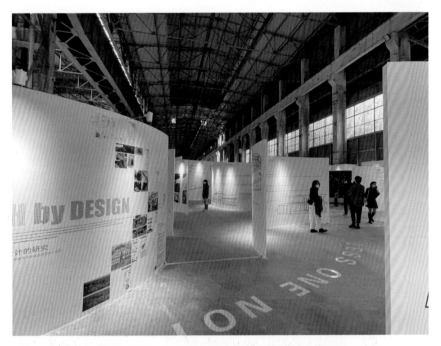

✪ 图 8-27 C 区联合国城市设计之都联合邀请展

第三节 商业展示设计

从本质上讲,商业展示设计是指各类商业卖场销售空间和服务空间环境中的展示设计,具体包括商业门面、商业空间营造、商业陈列布置、商业导视系统、商业 POP 广告、橱窗展示等方面的设计内容。

商业展示设计的根本目的是更好地展示产品,吸引顾客,促进消费和引领消费。

一、商业门面设计

商业门面设计应突出经营特色,准确传递经营性质,强调视觉识别特征。

商业卖场的空间设计与门店设计一样,同样要突出经营特色和商品特点,并能很好地展示商品及宣传商品,有独特的设计风格,才能给人留下深刻的印象(图 8-28 ～图 8-31)。

✤ 图 8-28 香港机场 LV 专卖店

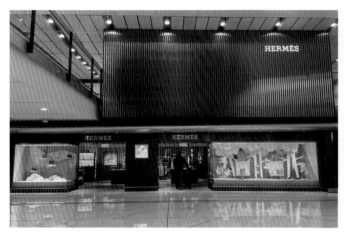

（a）店面

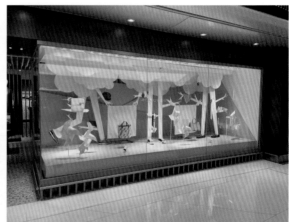

（b）橱窗

✤ 图 8-29 香港机场爱马仕（HERMES）专卖店门面及橱窗

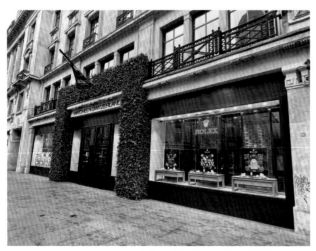

（a）店面

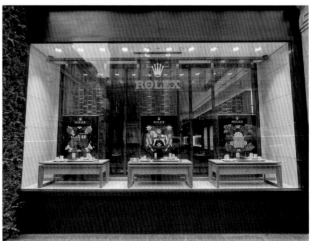

（b）橱窗

✤ 图 8-30 伦敦大街劳力士 (ROLEX) 手表专卖店门面及橱窗

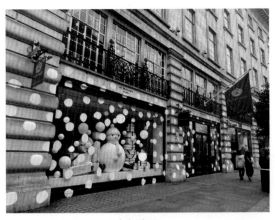
（a）店面

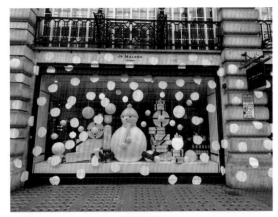
（b）橱窗

⊕ 图 8-31　伦敦大街祖·玛珑（JO MAIONE）店面及橱窗

二、橱窗展示设计

商业橱窗通常有封闭式、半封闭式和开敞式三种形式，有专题式陈列、场景式陈列、系列式陈列、综合式陈列四种类型，有直接展示（让商品"说话"，少用背景和道具）、寓意与联想、夸张与幽默、广告语言的运用、系列表现等表现手法。

1．专题式陈列

专题式陈列是指选用与商品有关的专题作为橱窗设计的主要内容，陈列中既有商品，又有与该商品相关的内容，如店庆减价、圣诞节或情人节庆典等，或以某一主题元素为创作目标的橱窗设计（图8-32）。

主题是设计的主体因素，设计时，要考虑突出与主题相关的内容，配上合适的文字、道具、图片等，营造对商品有渲染作用的场面，激发顾客的购买欲。

2．场景式陈列

场景式陈列是指把商品置身于某种生活情节所构成的场景中，通过特定的场景充分展示商品在使用中的情形，直截了当地显示商品的功能和特点。

场景构思要考虑与商品内容的吻合性，否则很难取得生动的艺术效果（图8-33）。

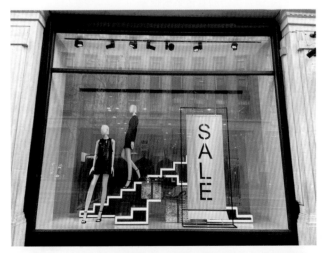

⊕ 图 8-32　伦敦大街 ZARA 门店以楼梯踏步为场景道具的
　　　　　圣诞节售卖活动展示橱窗

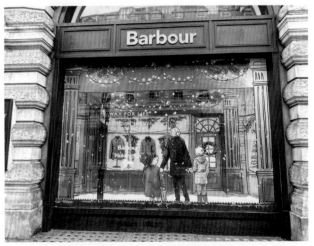

⊕ 图 8-33　伦敦大街 Barbour 橱窗

3. 系列式陈列

系列式陈列是指设置一系列橱窗展示某类商品的系列产品,既能形成品牌效应,又能完整地向消费者展示系列产品,并能产生更强的视觉冲击力。

设计时应注意系列橱窗之间的共同设计要素,注重考虑统一的整体效果,但还要同中求异,既独立,又相互联系(图8-34)。

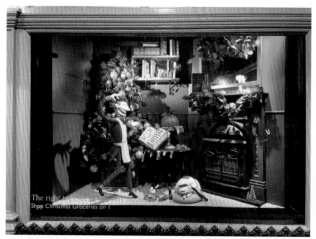
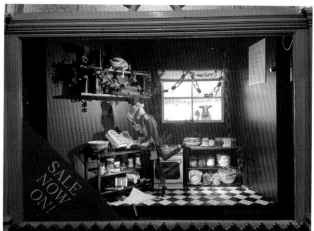
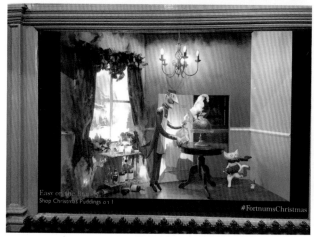
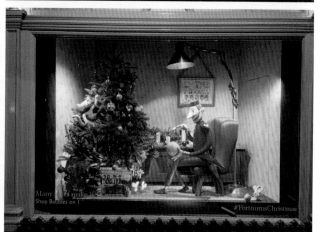

❀ 图8-34 伦敦大街上以木偶为主角形象的圣诞售卖活动宣传系列橱窗

4. 综合式陈列

综合式陈列是将不同类型或不同质地、不同用途的商品同时陈列于一个橱窗,或陈列形式丰富、道具运用多样的陈列橱窗。

综合式陈列因为产品的差异性大,容易产生杂乱无章的感觉,因此,设计时要进行巧妙的组合和搭配,加强橱窗设计的形式语言,使场景与商品相得益彰(图8-35 ~ 图8-38)。

三、商业陈列设计

商业卖场的陈列方式有开架式、闭架式两种。根据陈列区位,商业陈列可以分为地面陈列、柱面陈列、壁面陈列、架上陈列、空间陈列等形式。商业陈列用的展柜、展台、展架等陈列家具的设计中,实用功能是第一位的,因为展柜、展架是服务于商品的,因此其设计的式样和大小要能满足商品陈列尺度的需要,并符合人机工程学原理,便于顾客观看和选购商品。

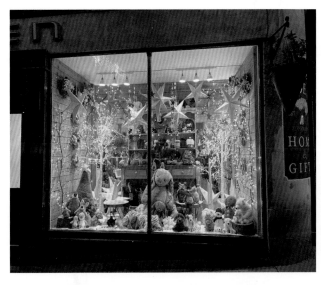

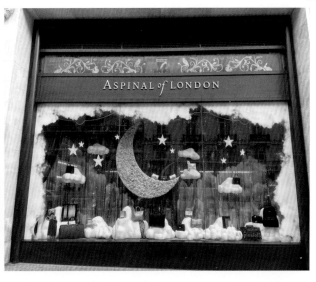

☝ 图 8-35 爱丁堡大街圣诞礼物橱窗 ☝ 图 8-36 伦敦大街 ASPINAL of LONDON 专卖橱窗

☝ 图 8-37 伦敦大街 LV 橱窗 ☝ 图 8-38 伦敦大街 Mulberry 橱窗

　　富有新意和个性的家具设计能更好地衬托出展示的商品，也会吸引更多的顾客光临购物。因此，形式的美感也是陈列家具设计非常重要的一方面。展柜、展架在商业空间中占了很大比重，其式样的美感、质地、色泽、风格有助于衬托商品的展示；其整体高低错落搭配的设置、疏密有致的布局、丰富多彩的颜色和独特风格的造型能为整个商业空间起到很好的美化作用。

　　商业卖场商品的种类多、商家多、商品更新快，商业卖场展柜展架的设计应多采用活动式的形式，便于随时灵活重组、划分空间、更换新的功能布局或更换新的展柜、展架等新样式，增添商场新鲜感和吸引力（图 8-39 和图 8-40）。

　　如图 8-41 所示，来龙唐装会馆展陈空间设计以"黑·白·灰"为主基调。展陈空间分割上的造景、透景、回廊有序设置将视觉上的想象空间无限延伸，彰显出品牌厚重的文化底蕴。

图 8-39 伦敦 Selfriges 百货商场富有创意的鞋品展台

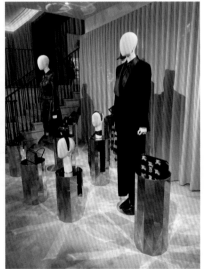

图 8-40 伦敦 Burberry 专卖店陈列展示

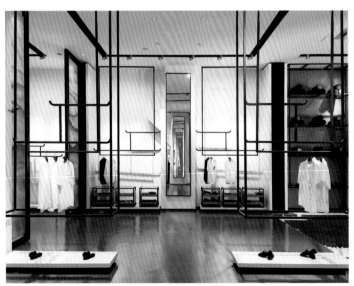

图 8-41 来龙唐装会馆展陈空间

第四节 其他展示设计

其他展示设计包括庆典礼仪环境设计、展演空间设计、公共环境中的展示设计,以及企业展厅、旅游景点展厅和游客服务中心、公园、机构教育中心等空间的展览展示设计。

一、庆典礼仪环境设计

庆典礼仪环境设计是指为了庆祝各种节日庆典及举办重要礼仪或会议等活动,而对活动场所及环境进行的设计。如春节或国庆等节日,各商业卖场在商场门口或大厅所进行的吸引顾客的庆典布置环境设计、婚礼活动场所营造、大型活动的开幕式及闭幕式场景布置、房地产楼盘开盘庆典活动场景布置等,其设计内容大到整体空间环境的布局、花坛景观,小到会徽标志、灯彩旗帜等,都是设计的内容,目的在于创造与庆典礼仪环境与活动内容相关联的气氛(图 8-42 ~ 图 8-45)。

✚ 图 8-42 英国伦敦哈罗德(Harrods)百货商场为庆祝圣诞节在建筑外墙布置的花灯装饰

✚ 图 8-43 以希腊神话为主题的婚礼场景布置

✛ 图 8-44　2019 武汉国际创客艺术节室外氛围装置

✛ 图 8-45　美国一家公司在荷兰阿姆斯特丹齐戈体育馆举办的科技峰会舞台背景

随着数字技术的广泛运用,数字媒体广告和数字技术氛围营造也常运用于庆典礼仪的各种环境设计中。此外,激光广告、烟雾烟火、灯光照明以及其他电子科技等技术也是营造庆典环境氛围的手段。

二、展演空间设计

展演空间设计是指大型演出布景、服装表演、剧场、电影院、音乐厅、舞厅、竞技场等场所的展演环境设计,涉及环境平面布局、空间形态、照明、色彩、装饰陈列、帷幕以及宣传广告、指示标识等内容 (图 8-46 ～图 8-48)。

✛ 图 8-46　伦敦女王歌剧院《歌剧魅影》舞台画面

✛ 图 8-47　伦敦某艺术展演活动舞台背景

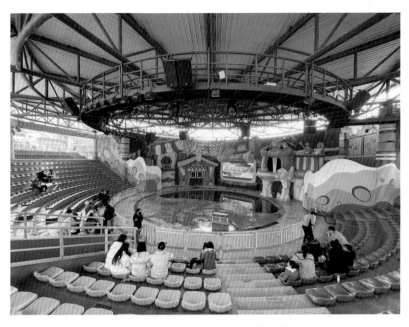

⊕ 图 8-48　某海洋公园展演空间

三、公共环境中的展示设计

公共环境中的展示设计是指公园、植物园、动物园、旅游观光景点和名胜古迹等环境中，为方便游客游览而布置的导游指示图、路标、说明标志、广告宣传等设施的展示设计艺术（图 8-49 和图 8-50）。

⊕ 图 8-49　武汉华侨城生态湿地公园导视设施

四、企业展厅设计

企业展厅在这里是指各种企业、机构为了宣传企业形象、企业成果、相关产品等所建设的展厅，包括一般企业、科研机构、大中院校的各种展厅，以及旅游景点、公园等游客中心展厅等。

一般企业的展厅设计实际焦点是阐述一个企业或者机构的使命、目标、产品以及取得的成果等。设置展厅的目的是既可以帮助员工接受企业文化的教育，又可以向客户和公众推广企业及其品牌。展厅的设计可以围绕企

业形象展开,充分运用企业标志、标准字体、标准色等进行展厅空间的营造是一种不错的设计方法。

机构教育中心对于员工和参观者起着指示、引导的作用,重点要回答"我们是谁""我们代表着什么"等问题。

旅游景点、公园等游客中心展厅吸引的人群非常广泛,空间的设计也需要因此而定,里面的信息应像一本书一样分主次地展开,要用一种易于理解的方式传递出想要表达的信息。

⚐ 图 8-50　英国皇家植物园林中的植物介绍牌

练 习 题

1. 实践作业

任选某一专题进行展示空间创新设计。

2. 思考题

（1）博物馆与会展在参观流线设计上有什么不同?

（2）会展的展位有哪几种类型? 各有什么特点?

（3）如何使展位设计吸引参观者?

参 考 文 献

[1] 施济光,冯丹阳,董朝阳.展示设计 [M].杭州：中国美术学院出版社，2020.

[2] 曹雪青,陆金生,窦蓉蓉.展示设计 [M].上海：上海人民美术出版社，2016.

[3] 王新生.展示设计与搭建 [M].武汉：华中科技大学出版社，2022.

[4] 王雄.博物馆展陈设计 [M].北京：北京大学出版社，2022.

[5] 高宇辉.曲直成器：文化展陈空间设计 [M].北京：化学工业出版社，2019.

[6] 马寰.展示设计 [M].合肥：安徽美术出版社，2016.

[7] 周军.新媒体环境下的展示设计研究 [M].天津：天津科学技术出版社，2019.

[8] 吴诗中.展示陈列艺术设计 [M].北京：高等教育出版社，2012.

[9] 傅昕.展示空间设计 [M].上海：上海人民美术出版社，2015.

[10] 刘静,张男.商业展示设计 [M].南京：南京大学出版社，2012.

[11] 约瑟夫·米勒-布罗克曼.平面设计中的网格系统 [M].徐宸熹,张鹏宇,译.上海：上海人民美术出版社，2022.

[12] 简·洛伦克,李·H.斯科尼克,克雷格·伯杰.什么是展示设计 [M].邓涵予,张文颖,朱飚,译.北京：中国青年出版社，2008.

[13] 大卫·德尼.英国展示设计高级教程 [M].上海：上海人民美术出版社，2007.

[14] 朱淳,邓雁.展示设计 [M].上海：上海人民美术出版社，2006.

[15] 李远.展示设计 [M].北京：中国电力出版社，2009.

[16] 章晴方.商业会展设计 [M].上海：上海人民美术出版社，2009.

[17] 汪建松.展示设计 [M].北京：中国建筑工业出版社，2006.

[18] 李克.现代展示设计 [M].济南：山东美术出版社，2003.

[19] 王伟,王雄.展示设计 [M].沈阳：辽宁美术出版社，2006.